JULIA OSCHATZ

-21-

JA JA

EINFACH ZU VERÄNDERN

JA JA

~~DEN~~ DEN AUGENBLICK ABWARTEN,

IN DEM ICH DIE PASSENDE

ENTSCHEIDUNG FÄLLE.

ERSTMAL, BUMS

KERBER
EDITION YOUNG ART

Herausgegeben von | Edited by Beate Ermacora

Cut and Run

JULIA OSCHATZ

11. 8. – 1. 10. 2006

Kunstmuseum Mülheim an der Ruhr in der Alten Post

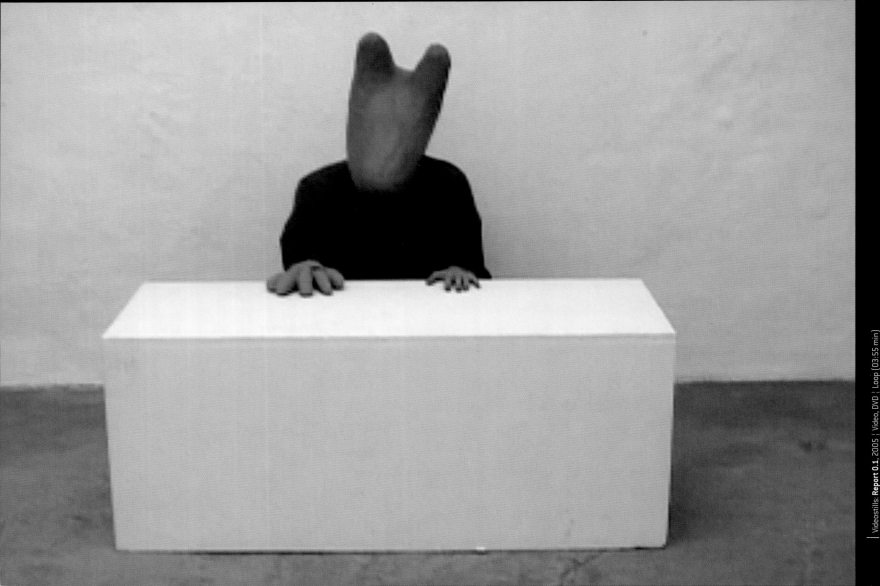

Videostills: **Report 0.1,** 2005 | Video, DVD | Loop (03:55 min)

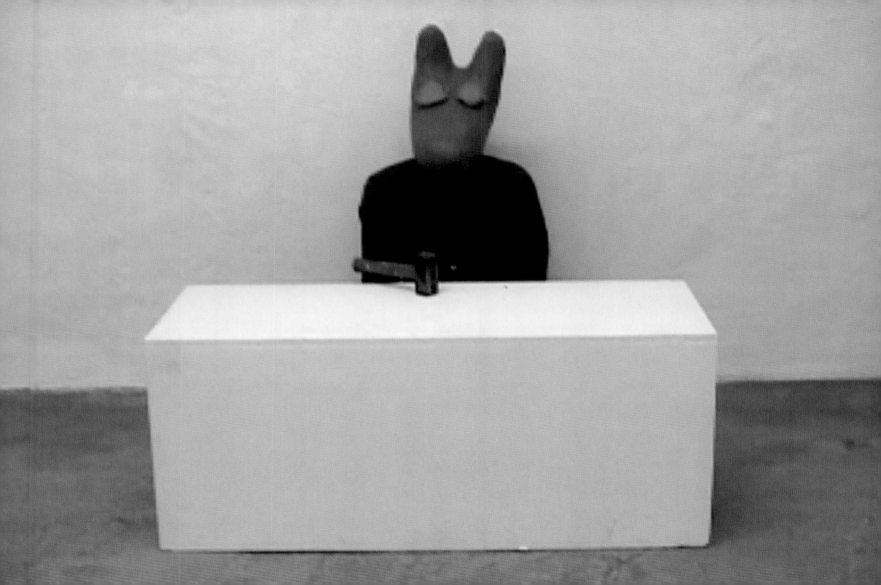

PROJIZIERTE PARALLELWELT
DAS *WESEN* IM WERK VON JULIA OSCHATZ

LUDWIG SEYFARTH

Über das Wesen der Kunst haben sich schon viele Menschen den Kopf zerbrochen. Aber wie sieht es aus? Dafür liefert Julia Oschatz endlich eine zumindest ungefähre Vorstellung. In fast allen Bildern, Zeichnungen, Filmen und Installationen der Künstlerin taucht das *Wesen* auf. Es hat einen menschlichen Körper und einen Kopf, der an ein Pferd oder einen Hund erinnert, aber außer angedeuteten länglichen Ohren keine Sinnesorgane und sonstigen Detailmerkmale aufweist. Man erfährt wenig über das *Wesen*. Wo kommt es her? Was hat es vor? Welchem Impetus folgen seine Handlungen? Ist es ein Alter Ego der Künstlerin? Ist es überhaupt eine „Rolle" wie die unterschiedlichen Film- und sonstigen Identitäten, in die Cindy Sherman in ihren Selbstinszenierungen schlüpft oder in denen Bjørn Melhus in seinen Filmen, wie ein Klon seiner selbst auftritt? Oder ist das *Wesen* eine Art Dummy, wie die ihr nachgebildete lebensechte Puppe, die Mathilde ter Heijne als Opfer verstümmelnder oder selbstmörderischer Aktionen vorführt?

Mit den meisten Dummies hat Julia Oschatz' *Wesen* mehr gemeinsam als die Puppen ter Heijnes, indem es nicht „naturalistisch" ist, sondern nur gewisse Eigenschaften nachbildet, die für die „Simulation" gebraucht werden. Es handelt sich um eine Art Minimaldarstellung. Das *Wesen* hat kein Gesicht und auch die Kleidung weist keine spezifischen Details auf. Es ist angezogen wie ein sozialistischer Arbeiter (oder Arbeiterin). Es steht zwischen Mensch und Tier, Mann und Frau. Die Gefühle, die es bei uns erzeugt, entsprechen denen einer noch nicht auf ein geschlechtliches Objekt gerichteten Libido, wie sie viele Menschen den Tieren entgegenbringen. Bei den meisten Tieren erkennt man ohne genaues Hinsehen ähnlich wie beim *Wesen* nicht, ob es sich um ein Weibchen oder Männchen handelt.

Ein Dummy kommt in Situationen zum Einsatz, denen man echte Menschen lieber nicht aussetzt, etwa beim Crashtest von Autos oder Flugzeugen. Das *Wesen* unterscheidet sich insofern vom Dummy, als es erkennbar von einem Menschen gespielt ist. Wenn es einen Abhang herunterspringt oder sich zwei Augenlöcher in den Kopf schießt, bleibt dies „real" folgenlos, weil der physische Akt nicht stattfindet. Physische Kräfte scheinen in den Umwelten des *Wesen*s überhaupt weniger zum Tragen zu kommen, als in der Realität. So bewegt es sich fast schwerelos durch die Szenerien, die oft nur in groben Zügen angedeutet sind wie Bühnenhintergründe (auch die Installationen im Realraum sind von begrenztem physischem Gewicht. Sie bestehen meist aus Pappkartons).

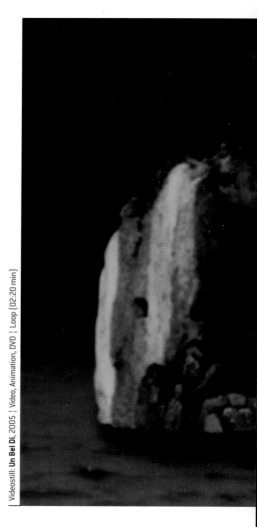

Videostill: **Un Bel Di**, 2005 | Video, Animation, DVD | Loop (02:20 min)

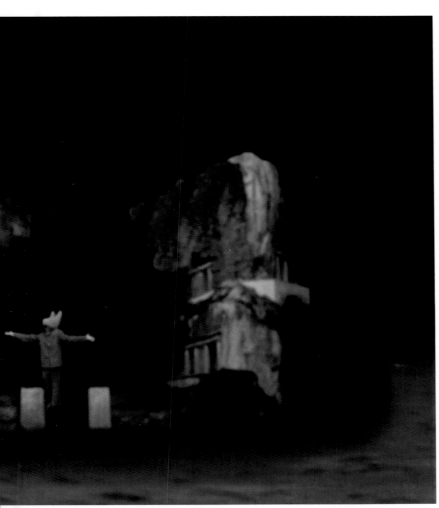

Auch eine reale, regennasse Wiese wirkt wie eine flüchtig hingesetzte aquarellierte Zeichnung. In *Treffer versenkt* (2005) wird das *Wesen* mehrfach wie in einem Computerspiel „abgeschossen". Es hat mehrere Leben wie der Avatar, der sich durch die Levels eines blutrünstigen Games bewegt, oder wie die meist tierischen Protagonisten in Zeichentrickfilmen, die sich wie Tom und Jerry auch nach den heftigsten, oft in Tötungsabsicht erfolgenden physischen Einwirkungen nur kurz durchzuschütteln brauchen und dann wieder ganz die Alten sind. Die Naturgesetze sind außer Kraft gesetzt oder müssen überhaupt erst simuliert werden, wie im Computerspiel. Während die illusionistischen Games von heute die Player allerdings durch aberwitzige Tiefenräume in ein Labyrinth immer neuer Levels treiben, sind die Räume, in denen das *Wesen* agiert, oft kaum tiefer als beim ersten Computerspiel *Pong*. An *Pong* erinnert es auch, wenn das *Wesen* mit weißen Punkten spielt, die um es herumfliegen, sie in *Nook* (2005) wie Bälle umherwirft, schießt oder wie beim Beginn von *Hello Hollow* (2005), wie ein Dirigent ihre Bewegungen zu ordnen scheint. Wenn die weißen Punkte sich auf schwarzem Grund zu Mustern oder Worten fügen, mag man auch an mit hellen Nieten besetzte Lederkleidung denken, etwa an das Motiv, das im Sommer 2006 für die Daniel Richter-Ausstellung im Museum für Gegenwartskunst Basel wirbt. Während das anarchistische „Fuck the Police" auf dem Rücken der gemalten Lederjacke einem sozialen Habitus entspricht, wie man ihn bei Trägern solcher Kleidung erwartet, ist man überrascht, wenn das *Wesen* etwas Ungezogenes tut und ausgerechnet vor dem romantischen Landschaftshintergrund eines Gemäldes von Caspar David Friedrich „Fuck Off" an die unsichtbare Scheibe sprüht, die uns vom Bildraum trennt.

Wie viele andere Aktivitäten des *Wesens* verweist auch diese Aktion unmittelbar auf den Screen, die Bildschirm- oder projizierte Oberfläche. Auch die landschaftlichen Szenerien, die Julia Oschatz uns vorführt, scheinen eher aus bildparallelen Schichten zu bestehen, denn einen Weg in die Tiefe anzubieten. So verschwindet das *Wesen* auch nie nach hinten, sondern der manchmal autistisch wirkende Radius seiner Aktionen ließe sich auch dadurch erklären, dass es sich immer nur zweidimensional hin- und herbewegen und nicht wirklich vorwärts kommen kann. Wenn nun in *Between C, D, and F* (2006)

das *Wesen* an die Stelle der landschaftsbetrachtenden Rückenfiguren Caspar David Friedrichs tritt, am Ast eines Baumes hängt, in einem Pappkarton durchs Wasser fährt oder in *Cut and Run* (2006) vergeblich den Rügener Kreidefelsen hochzusteigen versucht, wirkt das zunächst wie ein launiger, ironischer Kommentar zur aktuellen Großausstellung[1] des berühmtesten deutschen Landschaftsmalers.

Genauer betrachtet, handelt es sich aber um eine präzise Auseinandersetzung mit Friedrichs spezifischer Organisation des Bildraumes. Vorder-, Mittel- und Hintergrund sind wie separate, bildparallele Schichten aufgefasst, teilweise durch Abgründe voneinander geschieden, damit auch auf die Trennung von Diesseits und Jenseits verweisend, wie vor allem Helmut Börsch-Supan[2] in seiner detaillierten religiösen Deutung von Friedrichs Werk deutlich gemacht hat. Die Rückenfiguren sind gleichsam Verdoppelungen der Bildbetrachter, die sich die Natur im Bild imaginär aneignen. Die Landschaft erscheint, bis auf eine kleine Zone im Vordergrund, nicht betretbar, eröffnet auch imaginär keinen Weg durchs beziehungsweise ins Bild. Dies unterscheidet sich radikal von einer Auffassung des Landschaftsbildes, wie sie noch wenige Jahrzehnte zuvor in Diderots Salonbesprechungen zum Ausdruck kam. Die Beschreibung der Bilder Claude-Joseph Vernets im Salon von 1767 versetzt sich in die Figuren im Bild und unternimmt mit ihnen fiktive Wanderungen, bei denen der Autor zu vergessen scheint, dass es sich um ein Gemälde und nicht um die reale Natur handelt.[3]

Weniger zum Wanderer als zum staunenden Betrachter wurden die Besucher des erstmals 1781 in London vorgeführten *Eidophusikons*, eines darstellerlosen Naturtheaters, das der Landschaftsmaler Philippe Jacques de Loutherbourg entwickelt hatte. Phänomene wie die Tageszeiten, Unwetter oder ein Vulkanausbruch wurden mit mechanischen Tricks illusionistisch inszeniert, wobei die beweglichen Elemente auf parallelen Bahnen innerhalb der Bühne verschiebbar waren. An eine derart schematisierte Bildbühne erinnern nicht nur die oft knapp angedeuteten Szenerien in den Gemälden, Zeichnungen und Filmen von Julia Oschatz, sondern auch Friedrichs Bildkompositionen weisen Parallelen zu solchen zeitgenössischen optischen Techniken auf, an denen er sehr interessiert war. So malte Friedrich nicht nur selbst so genannte „Mondscheintransparente", die durch Wechsel der Beleuchtung verschiedene Lichtsituationen zeigten, sondern plante auch ein großes Panoramagemälde des Riesengebirges. Das aus dem Hintergrund strahlende Licht beim *Wanderer über dem Nebelmeer* (um 1818) entspricht der Beleuchtung in den damals populären Rundpanoramen.[4]

Die rein visuelle Aneignung der Natur, die wir immer noch mit dem Gefühl des „Romantischen" in Verbindung bringen, wurde in der Epoche der Romantik auch mit der Erfindung neuer medialer Techniken in ihren Möglichkeiten vervielfältigt. Dass dies nicht nur zu einer imaginären Erweiterung des Naturverhältnisses, sondern auch zu einem Arsenal an Klischees emotionaler Besetzungen geführt hat, ist ein wichtiger Ausgangspunkt der spielerischen Interventionen in unsere Naturvorstellungen, die Julia Oschatz mit dem halb naturhaften, halb menschlich-zivilisierten *Wesen* unternimmt. Bei den Handlungen des *Wesen*s bleibt stets die Grenze gewahrt, hinter der die

Videostill: **Hello Hollow**, 2005 ¦ Video, Animation, DVD ¦ Loop (04:45 min)

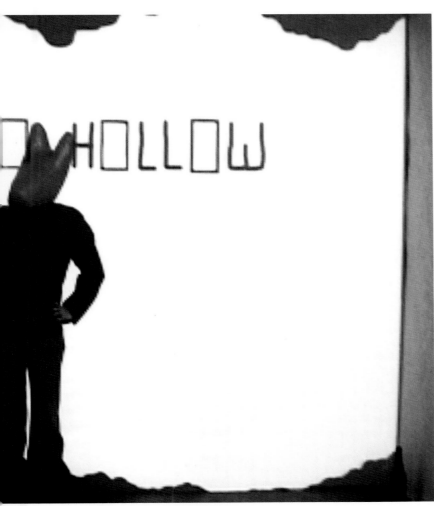

HOLLOW

diffuse gefühlsmäßige Anteilnahme konkrete Anlässe für eine sinnvolle psychologische Deutung erhielte. Immer wieder scheint das *Wesen* weniger ein Akteur zu sein, als dass ihm etwas widerfährt oder dass es von außen gelenkt wird. Seine Bewegungen wirken häufig so, als ob es an den Fäden eines Puppenspielers hinge. Deshalb hinkt auch der Vergleich mit den Tierfiguren von Fischli & Weiss, der im Kontext der zeitgenössischen Kunst am nächsten zu liegen scheint. Die Ratte und der Bär, die Fischli & Weiss Anfang der 1980er Jahre in ihren Filmen *Der geringste Widerstand* und *Der rechte Weg* auftreten ließen, führten in ihrer Auseinandersetzung mit urbanen und natürlichen Umwelten gleichnishaft menschliche Kommunikation und Erforschung der äußeren Umstände vor, sind damit deutlich eine ironische Reminiszenz an die sozialkritische Gattung der Tierfabel, während die Handlungen des *Wesens* jenseits jeden gesellschaftlichen Kontextes verbleiben.

Wenn es in *Keep a Float* (2006) auf einem Floß slapstickartig hin- und herschwankt, mag es, wie überhaupt mit den übergroßen Füßen beziehungsweise Schuhen, entfernt an Charlie Chaplins *Tramp* erinnern, eine der berühmtesten künstlerischen Stellvertreterfiguren des 20. Jahrhunderts. Aber der *Tramp* zeigt Gefühle, hat Ziele, scheitert, verliebt sich, während das *Wesen* immer allein ist und sich dem Schicksal stoisch zu ergeben scheint, daran eher Buster Keaton ähnelnd, der, ohne eine Miene zu verziehen, beim würdevollen Untergang im Wasser sogar den Hut aufbehält. Aber das *Wesen* geht nicht unter, denn es kann in einem Pappkarton über das Wasser segeln, das wahrscheinlich sowieso aus Plastikfolie ist.

1 Caspar David Friedrich, *Die Erfindung der Romantik*, Museum Folkwang, Essen 2006, Hamburger Kunsthalle 2007.
2 Vgl. Helmut Börsch-Supan und Karl Wilhelm Jähnig, *Caspar David Friedrich. Gemälde, Druckgraphik und bildmäßige Zeichnungen,* München 1973.
3 Eine hervorragende Darstellung dazu: Günter Herzog, *Hubert Robert und das Bild im Garten*, Worms 1989, S. 133 ff.
4 Vgl. Stephan Oettermann, *Das Panorama. Die Geschichte eines Massenmediums*, Frankfurt/M. 1980, S. 39 f.

PROJECTED PARALLEL WORLDS
THE *BEING* IN THE WORK OF JULIA OSCHATZ

Many have wracked their brains over the essence, one could say, the 'Being' of art. But what does it look like? Julia Oschatz gives us at least some idea. This *Being* surfaces in almost all the artist's paintings, drawings and installations. It has a human body and a head that reminds one of a horse or a dog, but, other than significantly long ears, it boasts no other sense organs or distinguishing details. One discovers little about this *Being*. Where does it come from? What will it do? What impetus do its actions follow? Is it the artist's alter ego? Is it a 'role' at all, as in the different film- and other identities that Cindy Sherman slips into in her self-stagings, or as in those of Bjørn Melhus's films in which he appears as a clone of himself? Or is the *Being* a kind of dummy, like Mathilde ter Heijne's emulated life size dolls, which she displays as victims of mutilation or suicide?

Julia Oschatz's *Being* has more in common with most dummies than with ter Heijnes' dolls in that it is not 'naturalistic'; rather it reproduces only those particular qualities that are necessary for 'simulation'. It concerns a form of minimal presentation. The *Being* has no face and its clothes possess no specific details. It is dressed like a socialist worker. It exists between human and animal, man and woman. The feelings that it arouses in us speak to a libido as yet not directed to a gendered object, as with so many humans in their dealings with animals. And as with the *Being*, without closer inspection it is difficult to know whether an animal is male or female.

A dummy is used in situations in which real people would rather not be used, e. g. crash tests with cars or aeroplanes. The *Being* differs from the dummy insofar as it is recognisably played by a human. If it jumps off an overhang or shoots eyeholes in its head, it remains 'real', suffering no consequences, because the physical act does not take place. Physical forces appear to have less effect in the *Being*'s environment as in reality. Thus it moves almost weightlessly through sceneries that are often suggested only in general terms, like stage backgrounds (Julia Oschatz's installations in real spaces are also of limited physical weight. They are mostly built from cardboard boxes).

Again, a real, rain-soaked meadow appears to be a fleetingly set down watercolour drawing. In *Treffer versenkt* (2005) the *Being* is repeatedly 'shot', as in a computer game. It has more lives than an avatar that moves through the levels of a bloodthirsty game, or the mostly animal protagonists of animations, such as Tom and Jerry, who even after the heftiest and deadliest physical impacts, have only to have a quick shake to become their old selves again. Natural laws are overridden or have only to be simulated, as in a computer game. However, while in today's illusionistic games the player has to navigate through bizarre deep spaces in a labyrinth of ever new levels, the

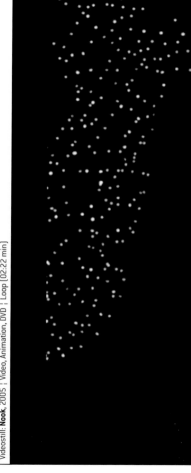

Videostill: **Nook**, 2005 ¦ Video, Animation, DVD ¦ Loop (02:22 min)

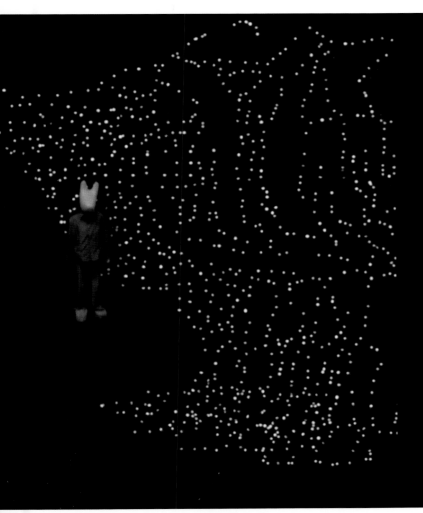

spaces in which the *Being* moves are often hardly deeper than those of the first computer game, *Pong*. One is also reminded of *Pong* when the *Being* plays with white spots which fly around it, that it throws around like balls, as in *Nook* (2005), shoots, or, as at the beginning of *Hello Hollow* (2005), appears to arrange their movements like a conductor. When the white spots make a pattern or words on a black ground, one thinks of brightly riveted leather clothing, something like the motive that advertised the Daniel Richter exhibition in the Museum of Cotemporary Art in Basel in the summer of 2006. While the 'Fuck the Police' on the back of the painted leather jacket refers to a social habit, as one would expect from such clothing, one is surprised when the *Being* does something rather worse and, of all things, sprays 'Fuck Off' on the invisible plane that separates us from the pictorial space of the romantic landscape background of a Caspar David Friedrich painting.

Like many other of the *Being's* actions, this also refers directly to the screen, the monitor or the projected surface. The landscape scenes that Julia Oschatz shows us also appear to comprise more of layers parallel to the picture than to offer a way in to depth. Thus the *Being* never disappears into the background; rather the sometimes autistic seeming radius of its actions indicates why it can only make two dimensional movements back and forth and is not really able to come forwards. When the *Being* in *Between C, D, and F* (2006) now appears in the place of Caspar David Friedrich's landscape observers, hangs from the branch of a tree, sails on water in a cardboard box or, in *Cut and Run* (2006), apparently tries to climb the Rügen chalk rocks, it has, in the first place, the effect of a witty and ironic commentary on the current large-scale exhibition[1] of Germany's most famous landscape painter.

On closer inspection it concerns, however, a precise confrontation with Friedrich's specific organisation of pictorial space. Fore-, middle- and background are comprehended as separate picture-parallel layers, partly separated from each other by an abyss, thereby also referring to the split between this side and the other world, as Helmut Börsch-Supan[2], above all, in his detailed religious interpretation of Friedrich's work has clearly pointed out. The figures, seen from the back, are a quasi doubling of the viewer, who

imaginatively adopts the nature in the image. The landscape appears, except for a small area in the foreground, unenterable, and offers no imaginary way through or in to the picture. This distinguishes it radically from a conception of landscape pictures that a few decades earlier was formulated in Diderot's salon discussions. The author of the description of Claude-Joseph Vernet's pictures in the Salon of 1767 placed himself with the figures in the image and undertook imaginary walks with them, as if he had forgotten that he was discussing a painting and not real nature.[3]

Visitors to the first ever display of the *Eidophusikon*, a nature theatre without performers developed by the landscape painter, Philippe Jacques de Loutherbourg, in London in 1781 were less walkers, more astounded observers. Phenomena such as the time of day, storms, or a cloud break were illusions staged through mechanical means, whereby the movable elements were pushed along parallel rails on the stage. Not only do the often barely suggested scenes in the paintings, drawings and films of Julia Oschatz remind one of such schematised stage sets, but Friedrich's pictorial compositions also present parallels to such contemporary optical techniques, in which he was greatly interested. Friedrich himself painted not only so-called 'moonlight transparencies' that showed different light situations through a change in illumination, but also planned a large panoramic painting of the Riesengebirge (Sudeten Mountains). The light streaming from the background in *Wanderer über dem Nebelmeer* (about 1818) refers to the lighting in the then popular circular panoramas.[4]

The purely visual appropriation of nature, that we still associate with the 'Romantic', was also duplicated during the Romantic epoch through the potential of newly discovered technologies. That this not only led to an imaginative expansion of relationships with nature, but also to an arsenal of clichéd emotional preoccupations, is an important starting point in the playful interventions in our image of nature that Julia Oschatz, with the half-natural, half-civilised human *Being*, undertakes. The actions of the *Being* preserve a boundary behind which diffuse sympathies would receive tangible opportunities for a meaningful psychological interpretation. The *Being* appears less and less to be an actor, rather something befalls it or it is guided from outside. Its movements frequently look as if it hangs from the strings of a puppeteer. Hence the comparison with the animal figures of Fischli & Weiss, who in the context of contemporary art appear to be nearest, is also misleading. The rat and the bear, that Fischli & Weiss introduced in their early 1980's films, *The Least Resistance* and *The Right Way,* presented, in their confrontation with urban and natural environments, allegorical human communication and an investigation of external circumstances, and are clearly thus ironically reminiscent of the socially critical type of animal fable, whereas the actions of the *Being* remain beyond every social context.

In *Keep a Float* (2006), when the *Being* wobbles here and there in slapstick manner on a float, it could, from a distance, and with its oversized feet and shoes, remind one of Charlie Chaplin's *Tramp*, one of the most famous artistic surrogate figures of the 20th century. But the *Tramp* shows feelings, has goals, fails, falls in love, whereas the *Being*

Videostill: **Erehwon**, 2006 ¦ Video, Animation, DVD ¦ Loop (02:32 min)

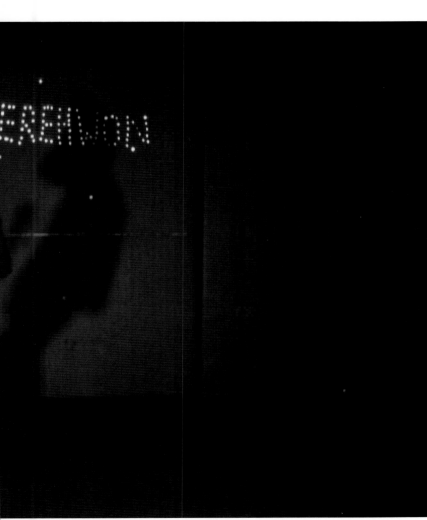

is always alone, and appears to submit stoically to its fate. In this it resembles more Buster Keaton, who, without a wince while sinking regally under water, kept his hat on. But the *Being* does not go under because it can sail over the water in a cardboard box, which is probably made of plastic foil anyway.

1 Caspar David Friedrich, *Die Erfindung der Romantik*, Museum Folkwang, Essen 2006, Hamburger Kunsthalle 2007.
2 Cf. Helmut Börsch-Supan and Karl Wilhelm Jähnig, *Caspar David Friedrich. Gemälde, Druckgraphik und bildmäßige Zeichnungen*, Munich 1973.
3 An excellent account thereof in: Günter Herzog, *Hubert Robert und das Bild im Garten*, Worms 1989, p. 133 onwards.
4 Cf. Stephan Oettermann, *Das Panorama. Die Geschichte eines Massenmediums*, Frankfurt/M. 1980, p. 39 / Stephan Oettermann, *The Panorama: History of a Mass Medium*, trans. Deborah Lucas Schneider. New York: Zone Books, 1997.

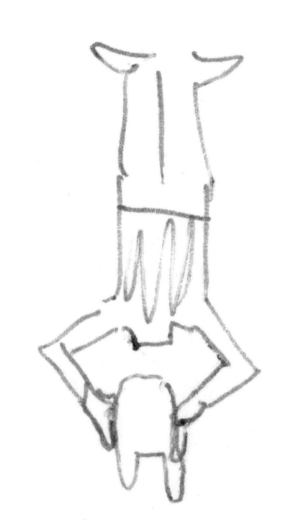

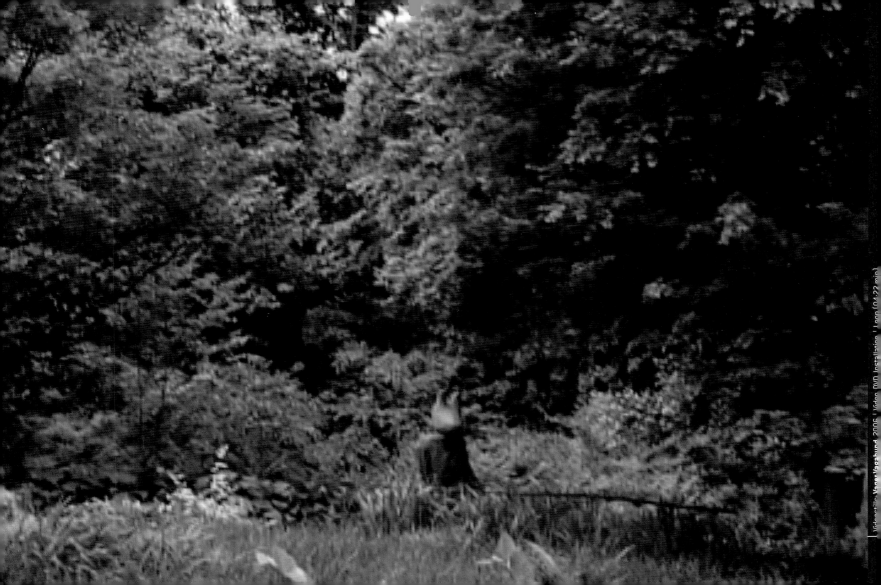

Video still · Venn Vanghud, 2006 | Video, DVD Installation | Loop [04:22 min]

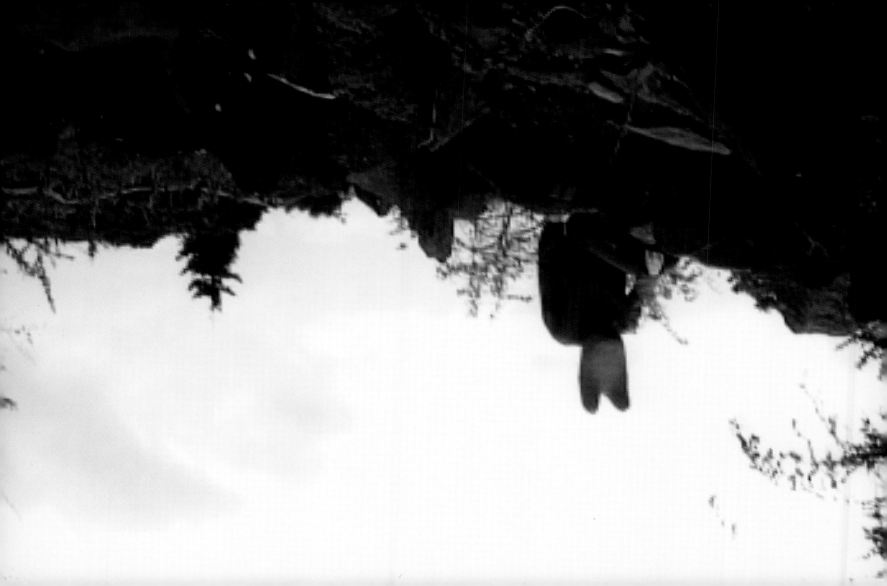

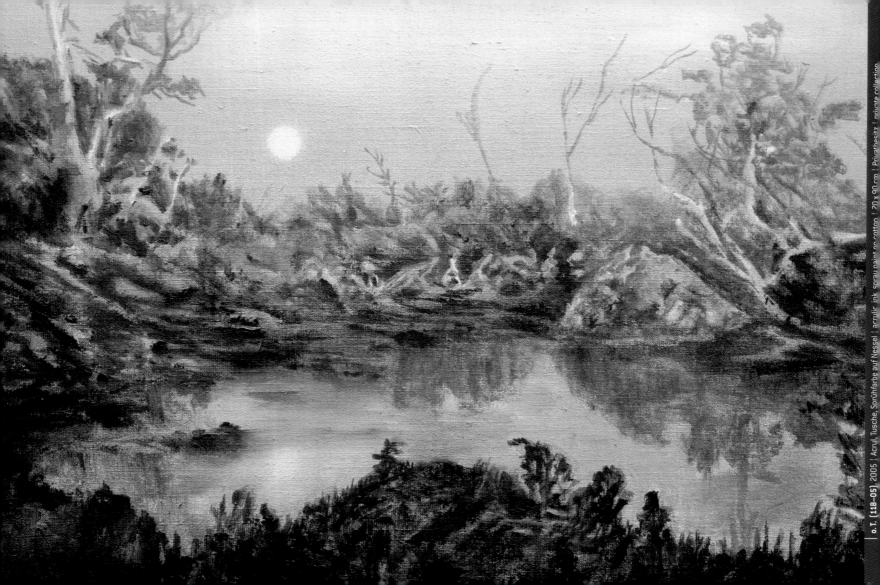

o.T. (118–05) 2005 | Acryl, Tusche, Sprühfarbe auf Nessel | acrylic, ink, spray paint on cotton | 70 x 90 cm | Privatbesitz | private collection

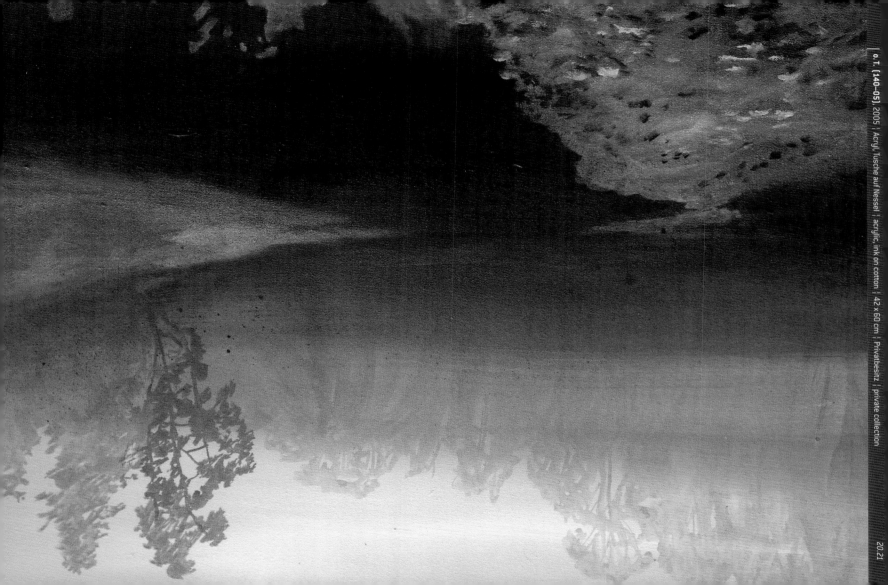

o.T. [140–05], 2005 | Acryl, Tusche auf Nessel | acrylic, ink on cotton | 42 × 60 cm | Privatbesitz | private collection

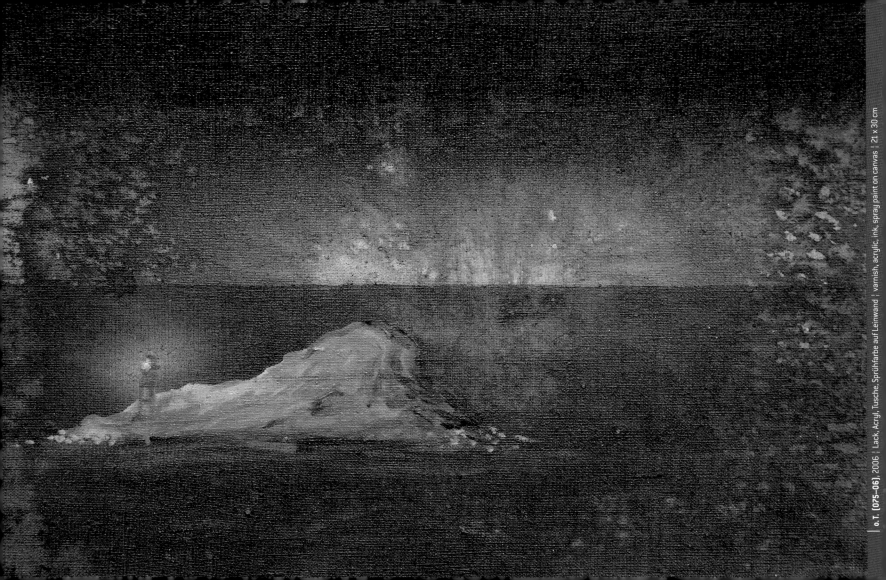

| o. T. [075–06], 2006 | Lack, Acryl, Tusche, Sprühfarbe auf Leinwand | varnish, acrylic, ink, spray paint on canvas | 21 x 30 cm

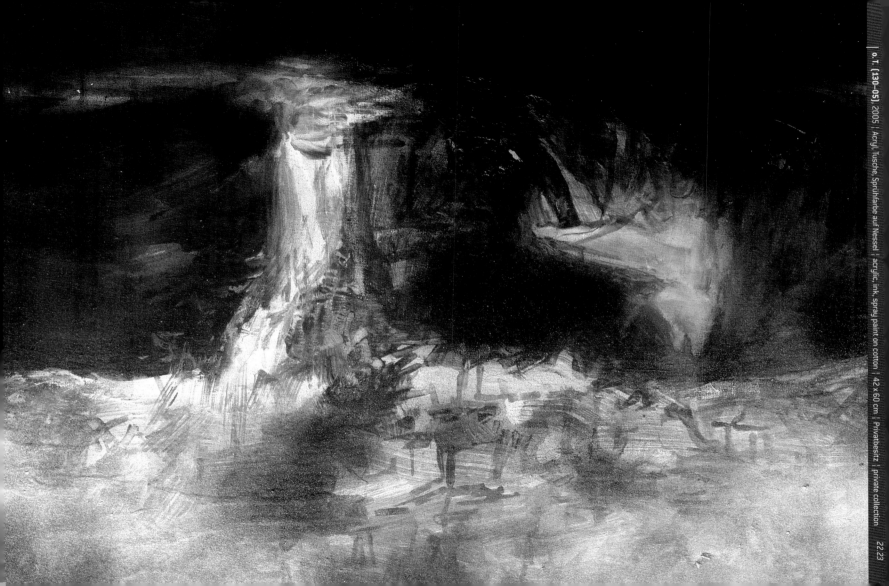

o. T. (130–05), 2005 | Acryl, Tusche, Sprühfarbe auf Nessel | acrylic, ink, spray paint on cotton | 42 x 60 cm | Privatbesitz | private collection

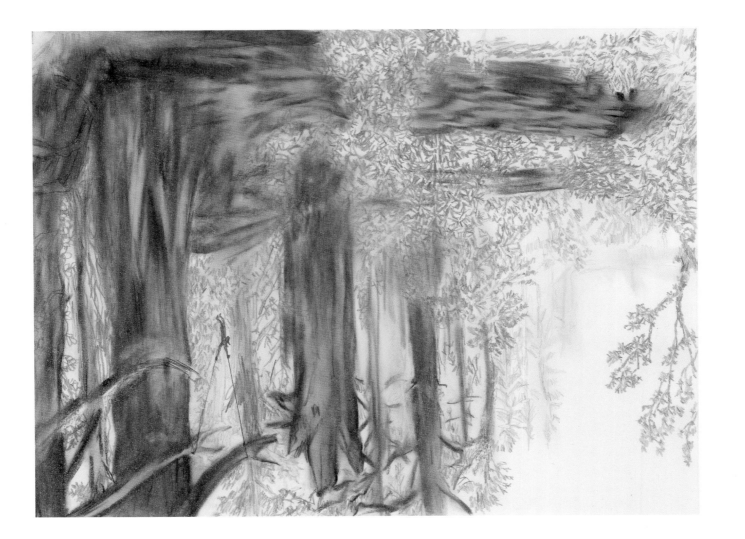

o. T. [Z-006], 2005 | Kohle, Bleistift auf Schulmalblock | charcoal, pencil on school drawing pad | 29,7 x 42 cm

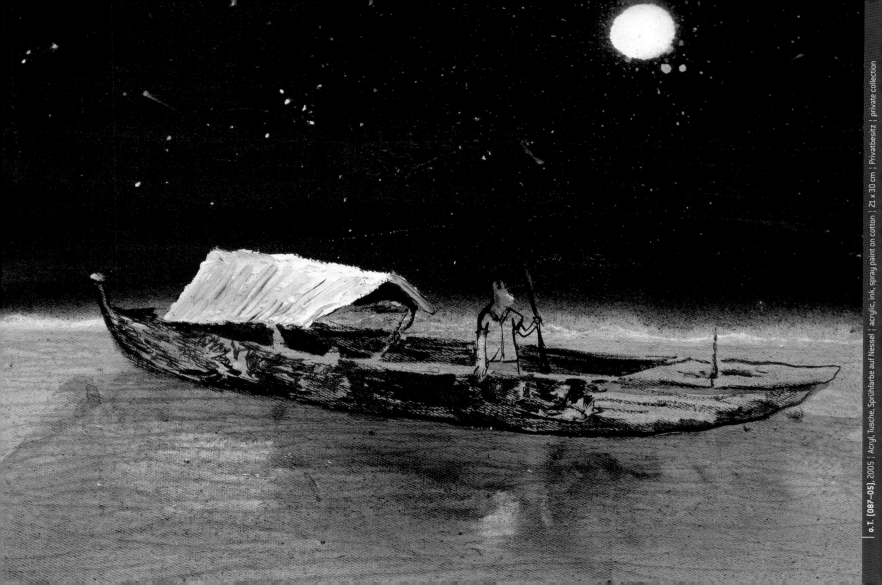

o. T. (087–05), 2005 ¦ Acryl, Tusche, Sprühfarbe auf Nessel ¦ acrylic, ink, spray paint on cotton ¦ 21 x 30 cm ¦ Privatbesitz ¦ private collection

o. T. (035-06), 2006 | Acryl, Sprühfarbe auf Nessel | acrylic, spray paint on cotton | 21 x 30 cm

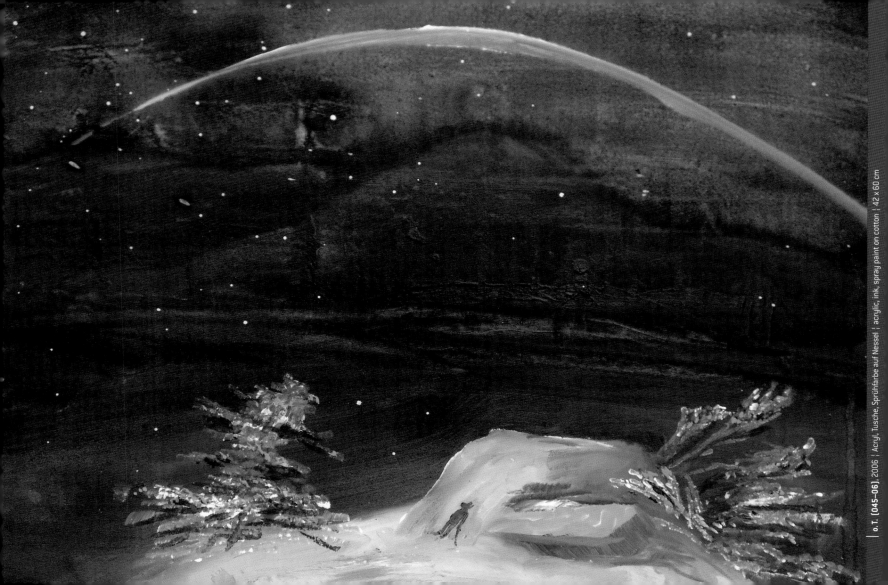

o. T. (045—06), 2006 | Acryl, Tusche, Sprühfarbe auf Nessel | acrylic, ink, spray paint on cotton | 42 x 60 cm

o. T. [063–06] 2006 | Lack, Acryl, Konturenpaste, Sprühfarbe auf Nessel | varnish, acrylic, impasto, spray paint on cotton | 54 x 65 cm

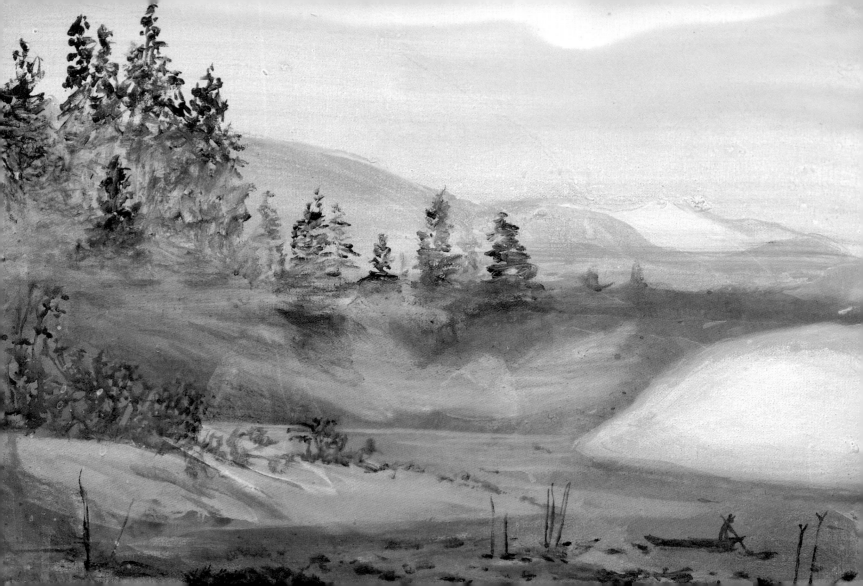

o. T. (060–06), 2006 | Lack, Acryl, Tusche, Sprühfarbe auf Nessel | Varnish, acrylic, ink, spray paint on cotton | 60 × 80 cm

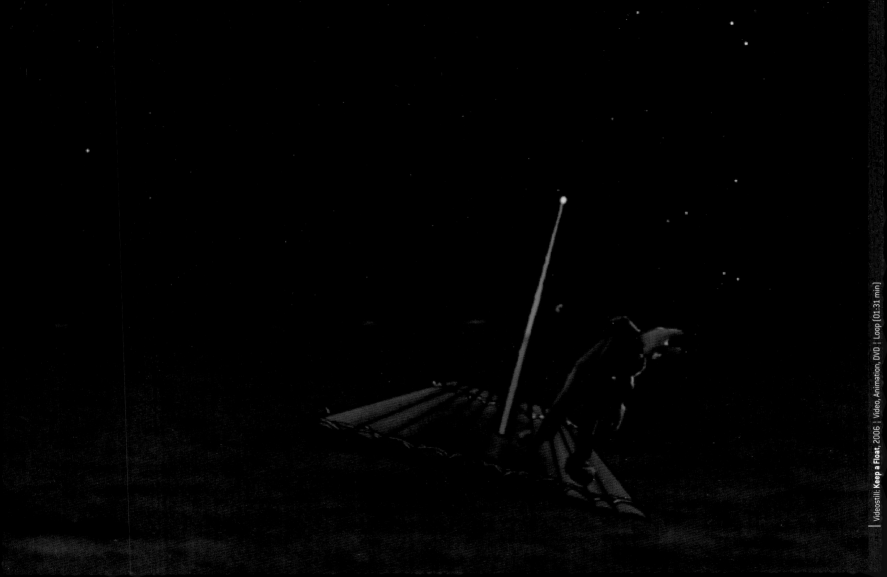

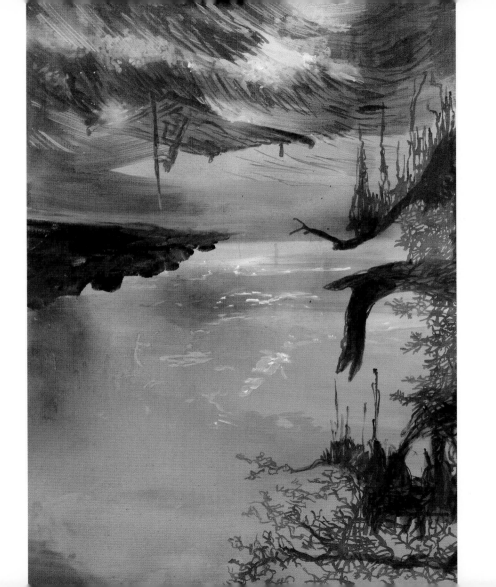

o. T. (022–06), 2006 | Acryl, Tusche, Sprühfarbe auf Nessel | acrylic, ink, spray paint on cotton | 85 x 60 cm

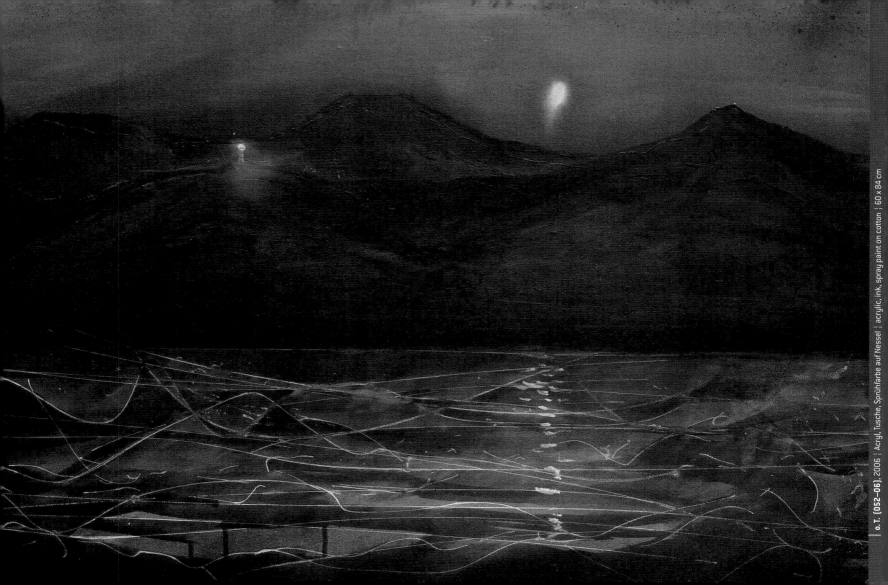

o.T. (052–06), 2006 | Acryl, Tusche, Sprühfarbe auf Nessel | acrylic, ink, spray paint on cotton | 60 x 84 cm

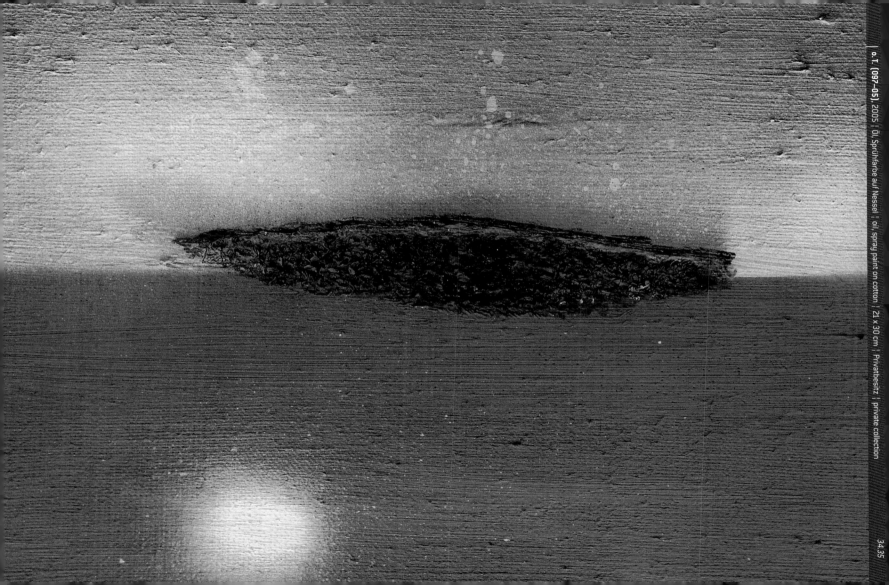

o. T. (097–05), 2005 | Öl, Sprühfarbe auf Nessel | oil, spray paint on cotton | 21 x 30 cm | Privatbesitz | private collection

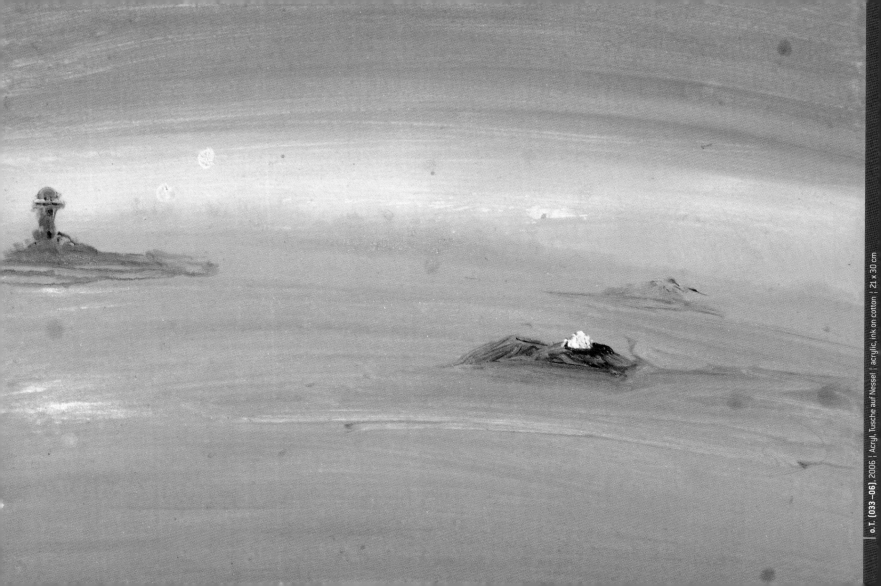

o. T. (033 – 06), 2006 ¦ Acryl, Tusche auf Nessel ¦ acrylic, ink on cotton ¦ 21 x 30 cm

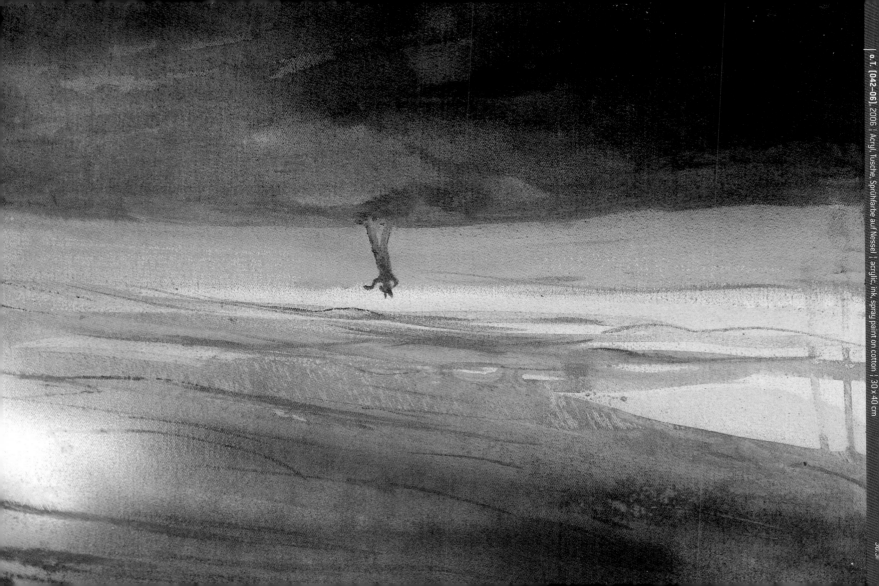

o.T. (042-06), 2006 | Acryl, Tusche, Sprühfarbe auf Nessel | Acrylic, ink, spray paint on cotton | 30 x 40 cm

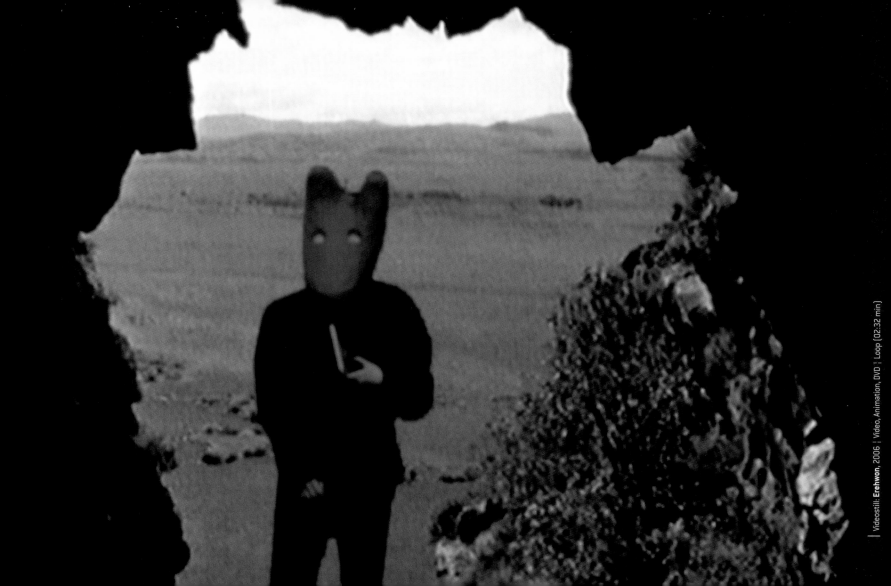

Videostill: **Erehwon**, 2006 | Video, Animation, DVD | Loop (02:32 min)

o. T. (056–06), 2006 | Lack, Öl, Sprühfarbe auf Nessel | varnish, oil, spray paint on cotton | 70 x 51 cm

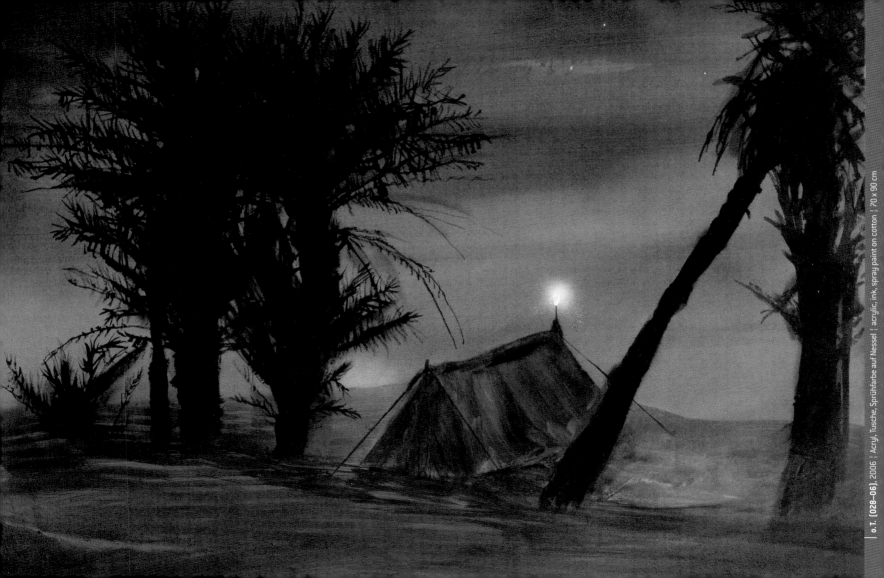

o.T. (028–06), 2006 | Acryl, Tusche, Sprühfarbe auf Nessel | acrylic, ink, spray paint on cotton | 70 x 90 cm

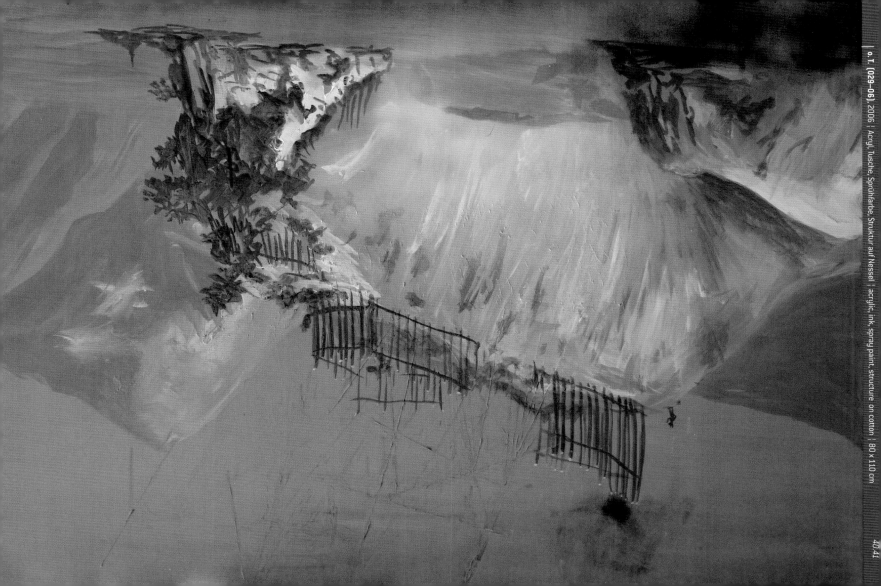

o. T. (029-06), 2006 | Acryl, Tusche, Sprühfarbe, Struktur auf Nessel | acrylic, ink, spray paint, structure on cotton | 80 x 110 cm

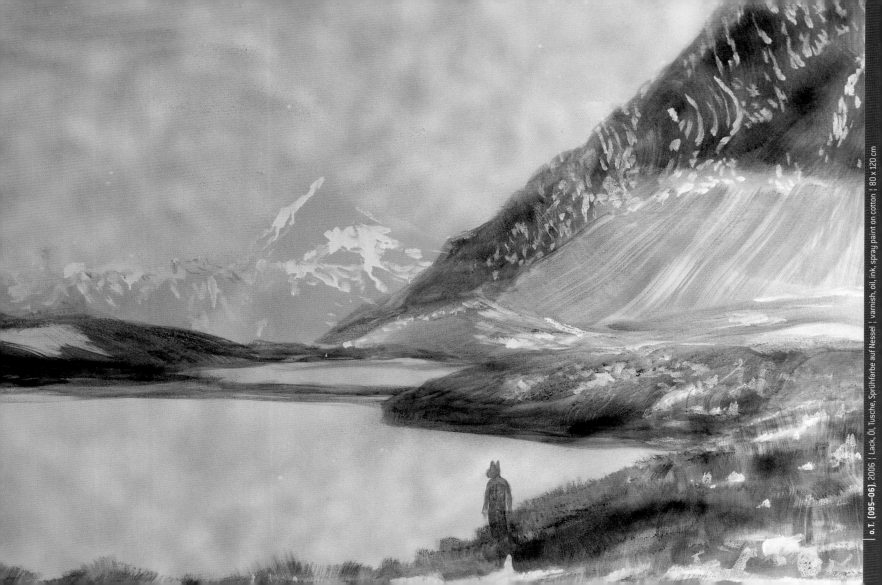

o. T. (095–06), 2006 | Lack, Öl, Tusche, Sprühfarbe auf Nessel | varnish, oil, ink, spray paint on cotton | 80 x 120 cm

o. T. (026-06) 2006 | Acryl, Tusche, Sprühfarbe auf Nessel | acrylic, ink, spray paint on cotton | 70 x 90 cm

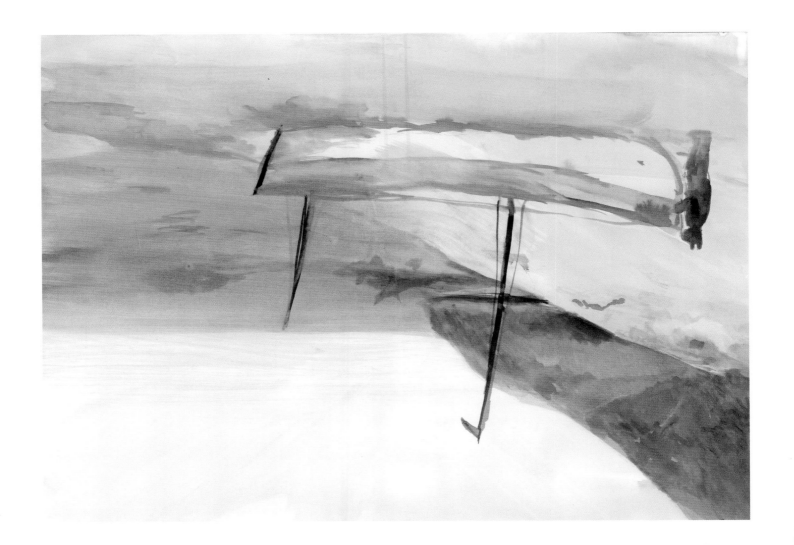

o. T. (Z-021), 2003 | Tusche auf Zeichenkarton | ink on drawing card | 50 x 70 cm

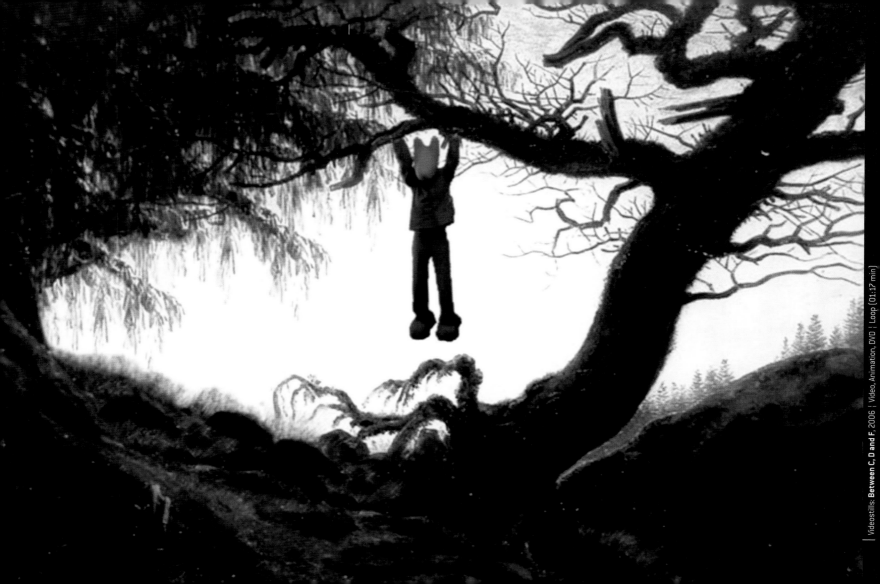

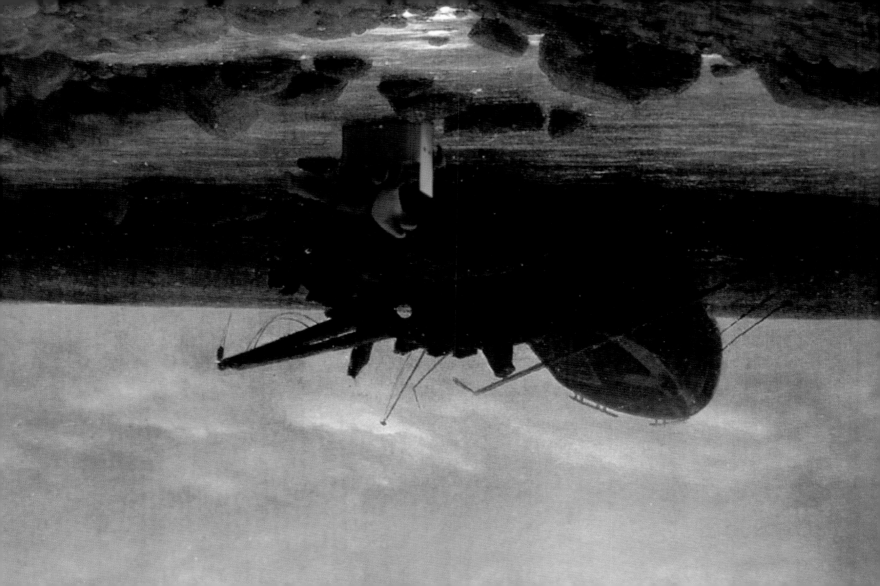

CUT AND RUN: VON ABENTEUERLICHEN REISEN IN FREMDE BILDER UND DER FRAGE, WIE MAN AUS DIESEN WIEDER HERAUSKOMMT

BEATE ERMACORA

Mit der raumgreifenden Installation *Cut and Run*, die sie eigens für das Kunstmuseum Mülheim an der Ruhr entwickelt hat, eröffnet Julia Oschatz ein neues Kapitel ihres enzyklopädischen Projektes *Paralysed Paradise*.

2005 erschien ein von der Künstlerin gestalteter Katalog[1], in dem man gleich zu Beginn auf einen über zwei Seiten ausgedehnten und in eine Art Sternenhimmel eingelassenen Satz trifft: „Wenn Du Dich retten willst, riskiere Deine Haut"[2]. Dem gehen eine Zeichnung und ein Foto voraus, beide in schwarz-weiß, in denen ein menschliches Wesen mit Tierkopf inmitten eines Blätterwaldes kaum wahrzunehmen ist. Eine Seite weiter ist dem Schriftzug *Paralysed Paradise* ein Foto unterlegt, das eine Zeitung im Schnee, daneben einen Holzstock und Fußspuren zeigt. Ausgerüstet mit diesen Informationen trifft man sodann auf den vierten entscheidenden Hinweis, welche Stränge Julia Oschatz in ihrem Werk verfolgt. Vor grünem Stoff- oder Papierhintergrund, aufgetackert auf ein Holzgerüst, steht sie in grauer Jacke, grauer Hose, klobigen Schuhen und einer augenlosen Tiermaske mit ausladender Schnauze und großen Ohren. Die Haltung ist provokant, zur Auseinandersetzung bereit, ein Arm ist in die Hüfte gestemmt, die andere Hand hält lässig eine Bierflasche. Auf der einen Seite sieht man im Anschnitt ein Kamerastativ mit Display, das anzeigt, dass gerade gefilmt wird, auf der anderen stehen Requisiten – eine Bierflasche und eine Trompete.

Dieses Atelierbild gibt einen aufschlussreichen Einblick in den Produktionsprozess von Julia Oschatz' phantasievollem Werk, in dem sie zugleich Regisseurin wie Akteurin ihrer Videoarbeiten ist, um schließlich die gemimte Rolle des Typen in Tarnanzug und Maske auch an den Helden ihrer Zeichnungen und Malereien weiterzudelegieren. Gewiss geht es in ihren Arbeiten auch um Selbsterkundung und die Thematisierung des Künstlerdaseins, zumal das Künstlerleben seit der Renaissance immer schon exemplarisch für eine freie, selbst bestimmte Existenz in einer reglementierten Gesellschaft angesehen wurde. Wo bleibt aber der individuelle Freiraum, wenn scheinbar alles schon von anderen angedacht, erprobt und durchlebt worden ist, wir über jegliches Detail der Weltgeschichte informiert sind und alle Möglichkeiten der Kunst schon ausgeschöpft erscheinen? Mit diesem Rucksack voller Fragen schickt Julia Oschatz ihr hybrides, geschlechtsloses Wesen auf Reisen. Es sind einsame Reisen, die den Protagonisten in leere, unwirtliche Berggegenden, in Wüsten, Sümpfe, Dschungel, durch Eisregionen und Meere führen. Aber auch

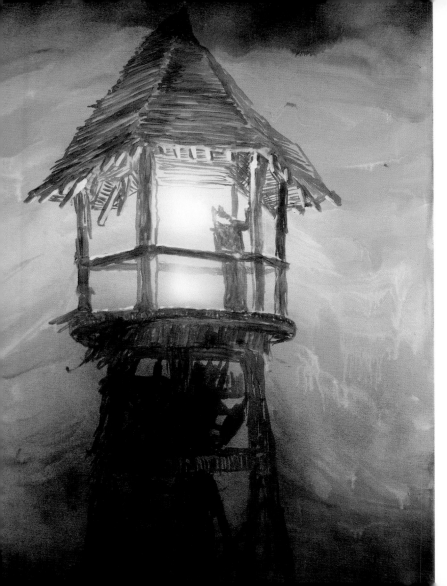

Palmenstrände, exotische Inseln und heimische Wälder gehören zu seinen bevorzugten Reisezielen.

Die Gegenden, die er durchstreift, haben in der medialen Bildwelt zeitgenössischer Lebensrealität allerdings längst den Charakter der Einmaligkeit verloren. Auch die dort von ihm erwarteten Handlungen sind vorhersehbar. Allerdings führt er sie meist ganz anders aus, sodass sie sich mitunter ins slapstickhafte und komische verkehren. Julia Oschatz bedient sich für ihre filmischen, gemalten, gezeichneten oder animierten Szenerien aus dem großen Fundus vorhandener Bilder und Geschichten. Dabei greift sie einerseits das Thema des durch Jahrhunderte mit vielfältigen Metaphern belegten Natur- und Landschaftsbegriffes auf, um es mit dem nicht minder metaphernreich besetzten Klischee des Heldentums zu kombinieren. Cartoons, mittelalterliche Druckgrafik, Expeditionsberichte, Abenteuerfilme, Reiseprospekte oder Highlights der Kunstgeschichte dienen ihr gleichermaßen als Vorlagen wie als Aktionsraum.

Die maximal fünf Minuten dauernden Videos bestehen stets aus einem Mix an geklauten Filmschnipseln, eigenen Aufnahmen und Zeichnungsanimationen. Sie bauen jedoch kein erzählendes Kontinuum auf. Kurze Sequenzen werden aneinandergereiht, wiederholen sich und setzen sich immer anders, neu und überraschend fort. Sie lassen das Wesen von einem Bild, von einer Szenerie in kurzen Abständen zur nächsten hüpfen. Musik in Form von übernommenen Klängen, aufgenommenen Geräuschen oder Tönen, die die Künstlerin am Computer oder mit Instrumenten selber herstellt, leiten von einem Teil zum anderen über. In diesen schnellen Ortswechsel kann auch der Realraum des Ateliers mit einbezogen sein. Dann sehen wir, dass unser Held sich in einem kleinen, leeren Zimmer befindet und sich lediglich mittels Bluescreenverfahren in erträumte, ersehnte, erhoffte Landschaften und Abenteuer beamt. Einem Don Quichotte nicht unähnlich kämpft er etwa in *Hello Hollow* (2005), einem Film, der aus allen möglichen Perspektiven dem Thema der Höhle gewidmet ist, mit einem aus zwei Stöcken bestehenden Holzschwert gegen einen animierten Geist. Wenig später sitzt er auf einem Stuhl, schlägt sich zum Takt griechischer Sirthakiklänge die Stöcke an den

Kopf, um sich kurz darauf, statt eine mögliche Aussicht zu genießen, ins Nichts zu stürzen. Dass uns der Höhlenbewohner später wieder freundlich zuwinkt gehört zu Julia Oschatz' offener Dramaturgie.

Die schnell wechselnden Erzählfragmente zeugen von einer Faszination am Cartoon, einem Medium, das über ein hohes Potenzial an Ironie verfügt, um menschliche Schwächen liebevoll ins Visier zu nehmen. Denken wir an Donald Duck oder besser noch an Charlie Chaplin. Das Scheitern gehört bei diesen tragischen, rührenden Anti-Helden zum Programm. Ihre Handlungen, die im wirklichen Leben zum Tod oder zum Kollaps von Systemen führen würden, hinterlassen keine nachhaltigen Folgen, denn in der nächsten Serie, im nächsten Film stehen sie wieder als strahlende Helden vor uns, die sich erneut wie Sisyphos den Widrigkeiten und Vergeblichkeiten des Lebens stellen. Humoristische Anklänge scheinen zunächst einen leichten Einstieg in die Arbeiten von Julia Oschatz zu bieten, erweisen sich aber stets als Fallen. Denn die Künstlerin agiert gleichwohl geschickt wie eindringlich auf verschiedenen gedanklichen und visuellen Ebenen. Ein immer wiederkehrendes Stilmittel ist die direkte Umsetzung von Sprachbildern oder wörtlich genommener Bildsymbolik. Die Redewendung „Den Kopf verlieren", also sinnloses Handeln in einer schwierigen Situation, kann den Protagonisten tatsächlich den Kopf kosten, ein dargestellter Schiffbruch scheint vor allem von den psychischen Auswirkungen eines Misserfolges zu erzählen. Der in der Seefahrt geprägte Ausspruch „Cut and Run", bei dem im Falle eines Angriffs dem Kleineren und Schwächeren empfohlen wird, Leinen und Anker zu kappen und die Flucht zu ergreifen, findet sein Pendant in einer an Fäden hängenden und auf der Stelle tretenden Gliederpuppe, die durch diese Empfehlung erst recht manövrierunfähig gemacht werden würde. In dem Video mit dem sprechenden Titel *Erehwon* (2006) – liest man ihn verkehrt herum bedeutet er „Nirgendwo", trennt man ihn, dann ergibt sich „Hier-Jetzt" – erhängt sich unser Wesen in einer heroischen Landschaft an einem abgestorbenen Baum, dem traditionellen Vanitassymbol. Und in dem Loop *Keep a Float* (2006) betritt es mit dem schwankenden Boden eines Floßes ungesichertes Terrain, auf dem es versucht, die Balance zu halten.

Unter Hinzuziehung solcher Sprach- und Symbolspiele webt die Künstlerin ein dichtes Netz an widersprüchlichen Bezügen und Bedeutungen, in dem sich die Stellvertreterfigur wohl oder übel zurechtfinden muss. Allerdings scheint sie sich über die Aufgaben und Rollen, die sie im Set übernommen hat, nicht so richtig im Klaren zu sein. Wie bei einem Blind-Date findet sie sich in Landschaften wieder, die, würde man die Vorlagen und ihren Kontext nicht kennen, an sich noch nichts darüber aussagen, wie sie betrachtet oder erlebt werden wollen. Es obliegt der handelnden Figur zu entscheiden, ob sie den weiten Landschaftsraum aus dem Blickwinkel arkadisch, idyllisch, romantisch, erhaben oder sentimental gestimmter ästhetischer Naturtheorien und ihrer Landschaftskonstrukte[3] sehen will oder vorhat, sich in ihm als zivilisationsmüder Utopist, Abenteurer, Partisanenkämpfer oder Urlauber zu bewegen. Doch gerade diese Fülle an Entscheidungsfreiheit scheint einen merkwürdigen Lähmungszustand hervorzurufen, der mitunter seinen Ausdruck in sinnlosen und der Szenerie zuwiderlaufenden Aktionen findet. Dass es dem geschlechtslosen Hybriden, den Oschatz am liebsten einfach „Wesen" nennt, so schwer fällt, eine eindeutige Haltung und Position zu beziehen, sieht man schon an seinem Äußeren. Halb Tier, halb Mensch ist er Bedeutungsträger von Ambivalenzen und Identitätskrisen, die nicht zufällig stets Parallelen zum wirklichen

Leben in einer multiperspektivischen Mediengesellschaft aufweisen. Äußerte Cindy Sherman einmal über ihre Arbeiten, bei denen sie stets in verschiedene Rollen schlüpft „Ich bin immer die andere", so beschreitet Julia Oschatz, Vertreterin einer jüngeren Künstlergeneration, gleichsam den umgekehrten Weg. Ihre Stellvertreterfigur kommt äußerlich in einer schizophrenen Attrappe daher, der sie wie der Mensch seinem Leib und im übertragenen Sinn seiner Haut aber nicht entkommen kann. Sie muss mit dem leben, was ihr gegeben ist. Ihr Ich bleibt, egal wohin die Reise geht, dasselbe. Dies ist das eigentliche Postulat, das Oschatz in ihrem Werk als Frage zur Disposition stellt. Nicht die Landschaft fungiert bei ihr als Stimmungsträger, sondern allein die Figur mit ihren Emotionen und Handlungen erschließt den atmosphärischen Gehalt und den Interpretationsrahmen des Raumes, in dem sie sich bewegt. Den Zustand innerlicher Orientierungslosigkeit verpackt die Künstlerin in Szenen, die offen lassen, ob ihr Wesen etwas sucht oder sich auf der Flucht befindet, ob es Jäger oder Gejagter, Opfer oder Täter, Eindringling oder Ureinwohner ist, ob es sich einer prekären Situation stellt, etwas erforscht, sich langweilt oder einfach nur Spaß hat. Gefühle wie Mut, Trotz, Angst, Hilflosigkeit, Resignation, Ratlosigkeit, Einsamkeit oder Sehnsucht nach Freiheit und Geborgenheit spiegeln sich nicht nur in der Haltung des Protagonisten wider, sondern auch bildlich in der Darstellung landschaftlicher Enge und Weite, im Gegenspiel von Innenraum und Landschaftsraum.

Dass das Wesen nie genau zu wissen scheint, wo es sich befindet und warum es dort ist hat schlussendlich vor allem damit zu tun, dass es schlichtweg nichts sieht. Vergleichbar Parzival dem edlen Ritter fehlt ihm auf der Suche nach Wahrheit, Sinn und Erlösung der rechte Schlüssel zur Erkenntnis. Immer wieder versucht es daher mit Hammer, Pistole oder anderen Werkzeugen seinem identitätslosen Gesicht Augen zu geben, um sich einen Überblick zu verschaffen und sich zu verorten. Da dies meist nur kurzfristig gelingt folgt es natürlichen Fluchtinstinkten. Mit ihrem Sinn für Humor übersetzt Julia Oschatz diese Überlebensfrage wiederum wortwörtlich – wie komme ich aus diesem Bild heraus? Als Zebra getarnt macht sich das Wesen im gezeichneten Strichgewusel aus dem Staub, hilferufenden Leuchtraketen gleich wirft es Bälle ins Firmament, wo sie Worte wie „No" formen. In Gemälden von Caspar David Friedrich winkt es dem Betrachter mit einem weißen Tuch zu, paddelt in einem rettenden Pappkarton an dem gestrandeten Schiffswrack vorbei oder springt, statt den Mondaufgang oder den Regenbogen angemessen zu bewundern, begleitet von einem Freudenjodler mutig von Bäumen oder Felsen in den Abgrund. Auch kommt es vor, dass es hilflos, zornig und des beschaulichen Umfeldes leid dem Betrachter ein geschriebenes „Fuck Off" entgegen schleudert oder in einer Böcklin'schen Toteninsel gegen die gespenstische Stille ansingt und tanzt.

Die gemalten oder gedruckten Landschaftsdarstellungen im kleinen Format präsentiert Julia Oschatz in ihren Installationen wie Ausschnitte aus Filmsequenzen in Petersburger Hängung. Sie sind wie die Videos von einem grauen Farbton überschattet und ausgebleicht, der individuelle malerische Duktus ist als Zeichen für die Adaption fremden Bildmaterials und die Thematisierung eines Lebens aus zweiter Hand zurückgenommen. Immer wiederkehrende Konstanten sind Gestirne, wie Mond oder Sonne, die nicht nur als Rückgriff auf romantisches Bildrepertoire gelesen werden können, sondern vieldeutige Hinweise auf Orientierungsmöglichkeiten liefern.

In Ausstellungen fügt Oschatz Bilder, Videos und begehbare Architekturattrappen aus Pappkartons zu einer vielteiligen, theatralischen und dicht ineinander verzahnten Erlebniseinheit. Diese ist nie pathetisch, sondern sorgt auch im Dreidimensionalen bei aller Ernsthaftigkeit der aufgeworfenen Fragen für Kurzweiligkeit. In den Kartonaufbauten, die Ruinen, Höhlen oder wie in Mülheim ein Schiff formen, kann man sich niederlassen und Videos ansehen, die wiederum mit dem Raum, in dem sich der Betrachter befindet, zu tun haben. Die Mülheimer Installation trägt den Titel der neuesten Videoarbeit. Ausgangspunkt für *Cut and Run* (2006) ist das Gemälde *Kreidefelsen auf Rügen* (um 1818) von Caspar David Friedrich. Während dort die Personen schaudernd ergriffen und zögerlich in eine unergründliche Tiefe und auf das Meer mit ihren vorüber ziehenden Segelschiffen blicken, hat Julia Oschatz' Wesen den Abstieg gewagt, um aus heutiger Perspektive den geheimnisvollen, verborgenen Ort genauer zu erkunden und vielleicht schwimmen zu gehen. Unten angekommen stolpert es durch staubiges, gar nicht mehr erhabenes Geröll und versucht vergeblich, aus der isolierten Bucht herauszukommen. Motive wie Schiff, Leuchtturm und Insel sind auch hier als sprechende Bilder eingesetzt. Da sich der Protagonist in den neueren Arbeiten immer häufiger dem Betrachter zuwendet und versucht, mit ihm in Kontakt zu treten, ihm Botschaften zu übermitteln, wird sein Status als Stellvertreterfigur zusehends ambivalenter. Das Alter Ego ist ein ernst zu nehmendes Gegenüber, das uns freundlich winkend zu einem Gespräch über das Verhältnis von Sehnsuchtsräumen, Utopien, der Konstruktion von Realität zu der Verortung des Ich im eigenen Körper und in der Gegenwart einlädt. Und es kann eine Menge von den Möglichkeiten des Scheiterns berichten.

1 Kat. Julia Oschatz, *Paralysed Paradise,* Kunsthalle Willingshausen 2005.
2 Julia Oschatz hat den Satz übernommen von Michel Serres, *Die fünf Sinne,* Frankfurt/M. 1993, S. 28.
3 Julia Oschatz befindet sich mit ihren Arbeiten inmitten eines aktuellen Kunstdiskurses, der seit einigen Jahren die Kategorien des Romantischen und Idyllischen, wie sie im ausgehenden 18. und beginnenden 19. Jahrhunderts formuliert wurden, auf neuerliche Tragfähigkeit überprüft. Vgl. Kat. *Zwischenwelten. Ein neuromantischer Blick auf Natur und Stadt,* Krefelder Kunstmuseen 2004; Kat. *Wunschwelten – Neue Romantik in der Kunst der Gegenwart,* Schirn Kunsthalle Frankfurt 2005; Kat. *Pathetischer Betrug. Romantische Athmosphären und Aggregatzustände,* Art Frankfurt 2005 oder Sven Drühl, Oliver Zybok (Hg.) *Zur Aktualität des Idyllischen.* In: Kunstforum International, Bd. 179 und Bd. 180, 2006.
4 Vgl. Ursula Pia Jauch, *Ich bin immer die Andere. Von den Selbst-Auslösungen der Cindy Sherman.* In: Parkett Nr. 29, 1991, S. 74–77.

o. T. (001–06), 2006 | Acryl, Sprühfarbe, Tusche auf Nessel | acrylic, spray paint, ink on cotton | 60 x 90 cm | Privatbesitz | private collection | 52.53

CUT AND RUN: FROM ADVENTUROUS JOURNEYS IN FOREIGN PICTURES AND THE QUESTION OF HOW TO GET OUT OF THEM AGAIN

Julia Oschatz opens a new chapter in her encyclopaedic project, *Paralysed Paradise*, with the room installation, *Cut and Run*, which she has specifically developed for the Kunstmuseum Mülheim an der Ruhr.

In 2005 the artist produced a catalogue[1], right at the beginning of which, spread over two sides and as if set in a kind of starry sky, was the sentence, "Wenn Du Dich retten willst, riskiere Deine Haut"[2] [If you want to save yourself, risk your skin]. A drawing and a photograph follow, both in black and white, in which a human being with an animal head stands, barely perceptible, in a leafy wood. One side further, another photograph has the words *Paralysed Paradise* above a newspaper, a wooden stick and footprints in snow. Armed with this information we arrive at the fourth decisive clue about the threads which Julia Oschatz follows in her work. She stands in front of a green cloth or paper background tacked on to a wooden support, wearing a grey jacket, grey trousers, chunky shoes and an eyeless mask with a sweeping muzzle and large ears. The pose is provocative, ready for confrontation, one hand on the hip, the other casually holding a beer bottle. To one side stands a camera tripod with a display which indicates that filming is taking place, on the other side stand props — a beer bottle and a trumpet.

This studio picture gives an informative insight into the production process of Julia Oschatz's highly imaginative work, in the videos of which she is both director and actor, and delegates the dramatic role of the type in camouflage suit and mask to the heroes of her drawings and paintings. Certainly her work is about self exploration and the thematisation of artistic existence, the more so as the life of the artist since the Renaissance has always been seen as a free, self-determined existence within a regulated society. Where, however, is individual freedom when it seems that everything has already been thought of, tried out and undergone by others; when we are informed about each and every detail of world history and all possibilities in art have apparently been exhausted? With this rucksack full of questions, Julia Oschatz sends her hybrid, genderless Being on its travels. They are lonely journeys that it undertakes in empty, inhospitable mountain areas, in deserts, swamps, the jungle, across icy regions and seas, although palm beaches, exotic islands and native woodlands also belong to its preferred destinations.

The regions through which it tramps, however, have long since lost their unique character in the media world picture of today's reality. The actions that we expect it to perform in these places are also foreseeable. Admittedly, it carries them out quite differently, so that they sometimes appear funny and slapstick. Julia Oschatz helps herself to a huge source of available images and stories for her filmic, painted, drawn or animated scenes. In doing so, she takes up, on the one hand, the theme of nature and landscape, layered over the centuries with manifold metaphors, to combine it with the no less metaphor-

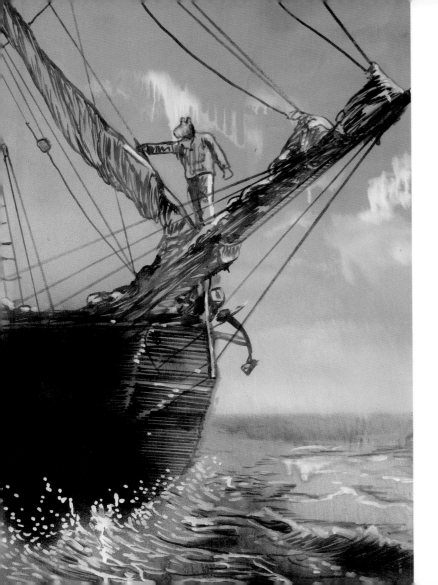

rich cliché of heroism. Cartoons, prints from the Middle Ages, expedition accounts, adventure films, travel brochures or highlights from art history serve equally as her sources and her locations.

Her five minute maximum videos are always composed of filched film clips, her own recordings and drawn animations. They do not, however, construct a narrative continuum. Short sequences are brought together, repeated and continued in ever new and surprising combinations. The Being hops at frequent intervals from one image, one scenery into the next. Music, in the form of appropriated sounds, recorded noises or tones that the artist herself has composed on a computer, carries over from one part to another. The real space of the studio can also be included in this rapid scene change. Then we see that our hero is in a small, empty room and simply beams itself, with the aid of a bluescreen, in to dreamed of, longed for, hoped for landscapes and adventures. In *Hello Hollow* (2005), a film devoted from all possible angles to the theme of the cave, it fights, not unlike Don Quixote, with a sword made of two bits of wood, against an animated ghost. A little later it sits on a chair, hits itself on the head with sticks in time to a Greek sirthaki, and shortly afterwards, instead of enjoying the prospective view, plummets into oblivion. That the cave dweller is later cheerily waving to us belongs to Julia Oschatz's open dramaturgy.

The rapidly changing narrative fragments bear witness to a fascination with cartoons, a medium that commands a high ironic potential in affectionately aiming at human weaknesses. Think of Donald Duck, or better still, Charlie Chaplin. Failure belongs in the repertoire of these tragic, moving anti-heroes. Their actions, which in real life would lead to collapse or death, leave no lasting consequences behind, for in the next series, the next film, they stand before us once again as shining heroes and, like Sisyphus, readdress the adversities and futilities of life. Humorous echoes initially appear to offer an easy entry into the work of Julia Oschatz, yet always turn out to be traps. For the artist operates both skilfully and insistently on different theoretical and visual levels. An ever recurring stylistic device is the direct transformation of word pictures or verbal image symbolism. The saying, 'To lose your head', that

is to say a senseless action in a difficult situation, can literally cost the protagonist its head. A portrayed shipwreck appears, above all, to explain the psychic impact of a breakdown. The maritime saying, 'Cut and Run', advising the smaller and weaker party in an attack to hoist line and anchor and flee, finds its counterpart in a strung up and kicking manikin, who, through this advice, can no longer manoeuvre. In the video of the apt title, *Erehwon* (2006), read backwards, 'Nowhere', or split, 'Now-Here', – our Being hangs in a heroic landscape from a dead tree, the traditional Vanitas symbol. And in the loop, *Keep a Float* (2006), it enters uncertain terrain on the heaving deck of a float on which it tries to keep its balance.

By employing such word and symbol games the artist weaves a tight net of contradictory references and meanings through which the surrogate figure has to haphazardly negotiate its way. At least, it appears to be uncertain about the tasks and roles that it has taken on in the sets. As if on a blind date, it turns up in landscapes which, if one is unfamiliar with the original and its context, reveal nothing about how they would like to be viewed or experienced. It remains with the acting figure to decide if it wants to see the wide landscape spaces from an Arcadian, idyllic, romantic, sublime or sentimentally disposed aesthetic theory of nature and its landscape constructs[3], or if it intends to behave as a civilisation-weary utopian, an adventurer, a partisan fighter or a holidaymaker. However, this very abundance of decision-making freedom appears to give rise to a curious condition of paralysis that sometimes finds its expression in activities that are senseless and run counter to the scenery. One can already see from its appearance that this genderless hybrid, which Oschatz calls 'Being', finds it so difficult to adopt a clear-cut demeanour and position. Half animal, half human, it is a carrier of ambivalence and identity crisis meanings that, not unintentionally, always offer parallels to real life in a multi-perspectival media society. As Cindy Sherman once spoke of her work, in which she slips into different roles, "I am always the other"[4], so Julia Oschatz, representative of a younger generation of artists, takes, as it were, the reverse path. Her substitute figure outwardly becomes a schizophrenic dummy from which, like the human his body and in the figurative sense, his

skin, it cannot escape. It must live with what it is given. Its ego remains the same, wherever its travels lead. This is the real postulate that Oschatz presents as a question in her work. For her, the landscape does not function as a carrier of mood; rather the figure alone, with its emotions and actions, develops the mood content and the interpretative frame of the space within which it moves. The artist packs the loss of inner orientation into scenes which leave it open as to whether her Being seeks something, or flees, whether it is hunter or hunted, victim or perpetrator, trespasser or original inhabitant; whether it is in a precarious situation, exploring something, is bored or is simply having fun. Feelings such as courage, defiance, anxiety, helplessness, resignation, perplexity, loneliness or the longing for freedom and security are mirrored not only in the deportment of the protagonist, but also pictorially in the presentation of a scenic narrowness and breadth, in the opposition of inner and landscape spaces.

That the Being never seems to know exactly where it is, where it finds itself and why it is there, has ultimately to do with the fact that it sees absolutely nothing. It is comparable to Percival, the aristocratic knight who lacked the right key to awareness in his search for truth, sense and salvation. Again and again it tries with a hammer, pistol or other tools to give its identity-lacking head eyes so that it can get an overview and place itself. Success is usually only temporary and gives rise to natural instincts of flight. With her sense of humour Julia Oschatz again translates verbatim these questions of survival – how do I get out of this picture? Disguised as a zebra, the Being absconds into a tangle of drawn lines; it throws balls, like flares calling for help, into the firmament where they form the word, 'No'. In Caspar David Friedrich's paintings it waves a white cloth at the viewer, paddles past a stranded shipwreck in a rescue cardboard box or, instead of suitably admiring the moonrise or the rainbow, jumps courageously from trees and rocks into the abyss, accompanied by a happy yodeller. It also, helpless, angry and fed up with its contemplative surroundings, flings a written 'Fuck Off' towards the viewer or, on a Böcklinesque Island of Death, sings and dances against the ghostly silence.

The small scale painted or printed landscape images that Julia Oschatz presents in a St. Petersburg hanging in her installations, are like stills from film sequences. Like the videos, they are bleached and overshadowed with a grey tone, an individual pictorial characteristic that points to the adaptation of external materials and the thematisation of a second-hand life. Ever recurring constants are planets such as the moon and the sun, which can be read not only as a reference back to a romantic image repertoire, but also provide ambiguous clues about possible orientation.

In her exhibitions Oschatz combines images, videos and walk-in cardboard architectural models in a multi-part, theatrical and closely interlocked unified experience. This is not to do with pathos, rather it seriously addresses accumulated issues of entertainment in three dimensions. In the cardboard constructions which can be ruins, a cave or, as in Mülheim, a ship, one can sit and watch videos which in turn, have a connection to the room in which the viewer finds himself. The Mülheim installation has the same title as the latest video work. The starting point for *Cut and Run* is Caspar David Friedrich's painting, *Kreidefelsen auf Rügen* (about 1818). Whereas the people there shiver and peer hesitantly into a fathomless depth and out to sea with its passing sailing ships, Julia Oschatz's Being has dared the descent to explore more thoroughly this, from

today's perspective, mysterious and secret place, and perhaps go swimming. Arriving below, it stumbles through dusty, not at all sublime scree and tries in vain to escape the isolated bay. Motives such as a ship, watchtower and island are used here as telling images. The protagonist's status as surrogate figure in these new works is visibly more ambiguous in that it increasingly turns to the viewer and tries to make contact with him, to deliver messages to him. The Alter Ego is a counterpart to be taken seriously who, with a friendly wave, invites us to discuss the relationship between spaces of longing, utopia, the construction of reality and the placing of the ego in one's own body and in the present. And it can report back on the numerous possibilities for failure.

1 Cat. Julia Oschatz, *Paralysed Paradise*, Kunsthalle Willingshausen 2005.
2 Julia Oschatz has borrowed the sentence from Michel Serres, *Die fünf Sinne*, Frankfurt/M. 1993, p. 28.
3 Julia Oschatz and her work stand in the middle of an art discourse that has been, for several years, assessing new possibilities in the categories of the Romantic and the Idyllic, originally formulated in the late 18th– early 19th centuries. Cf. cat. *Zwischenwelten. Ein neuromantischer Blick auf Natur und Stadt*, Krefelder Kunstmuseen 2004; cat. *Wunschwelten – Neue Romantik in der Kunst der Gegenwart*, Schirn Kunsthalle Frankfurt 2005; cat. *Pathetischer Betrug. Romantische Athmosphären und Aggregatzustände*, Art Frankfurt 2005 or Sven Drühl, Oliver Zybok (ed.) *Zur Aktualität des Idyllischen*. In: Kunstforum International, vol. 179 and vol. 180, 2006.
4 Cf. Ursula Pia Jauch, *Ich bin immer die Andere. Von den Selbst-Auslösungen der Cindy Sherman*. In: Parkett Nr. 29, 1991, pp. 74–77.

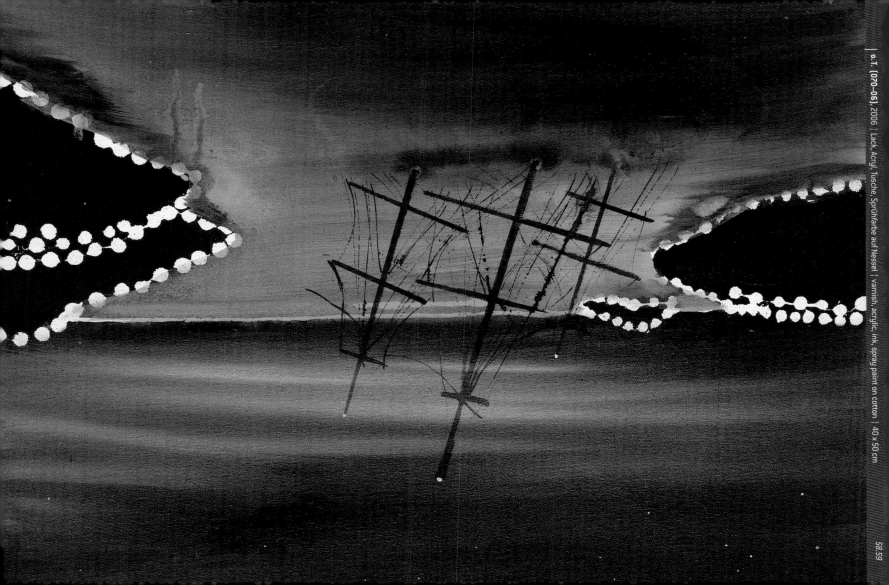

o.T. (070-06) 2006 | Lack, Acryl, Tusche, Sprühfarbe auf Nessel | varnish, acrylic, ink, spray paint on cotton | 40 x 50 cm

CUT AND RUN | Installationsansichten | Installation views Kunstmuseum Mülheim an der Ruhr | Pappkarton, Digitaldruck auf PVC, Video, blaue Glühbirnen, Leuchtstoffröhre, Ventilator | cardboard box, digital print on PVC, video, blue fairylights, fluorescent tube, ventilator | 11 x 14 m | Videostills: CUT AND RUN, 2006 | Video, Animation, DVD | Loop (4:05 min)

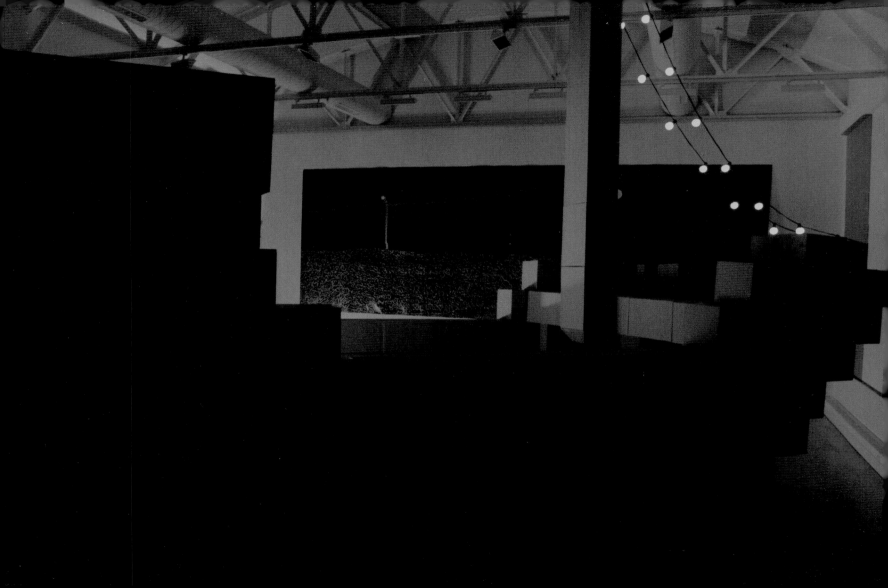

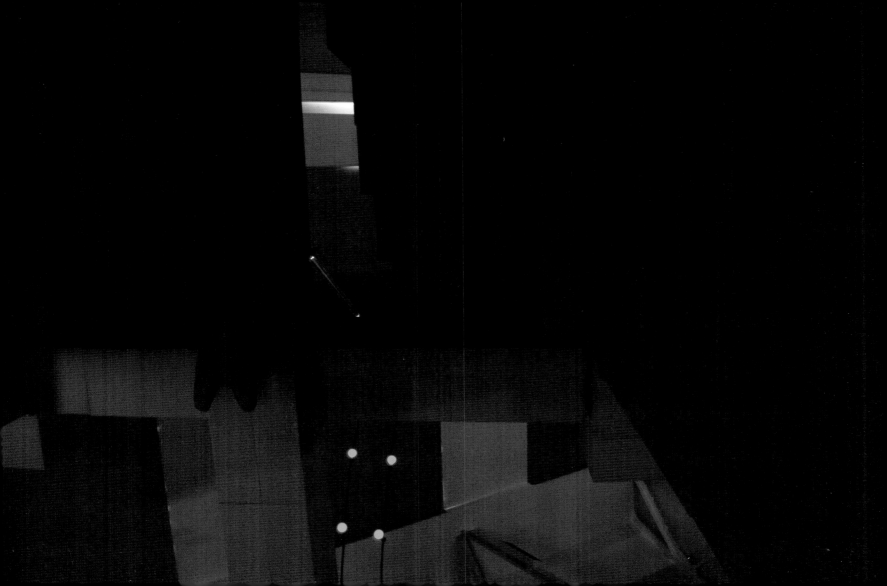

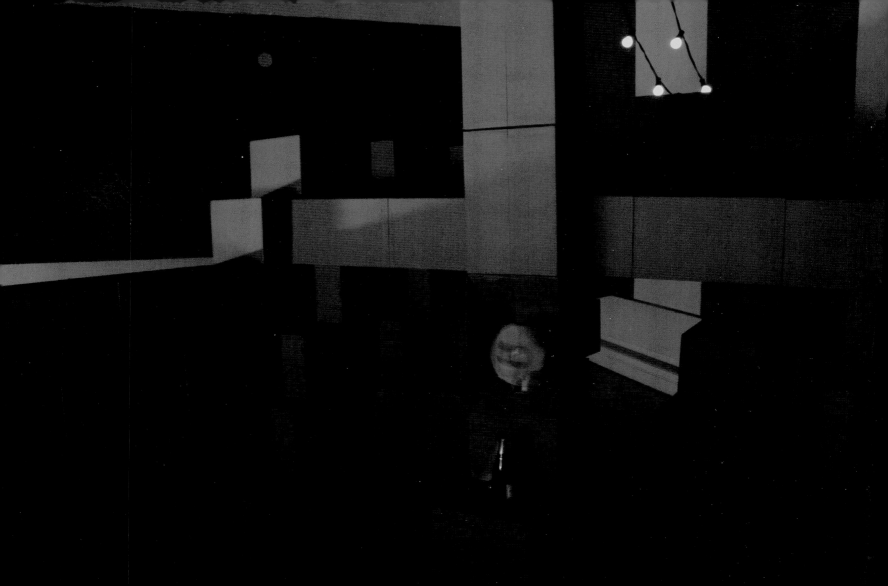

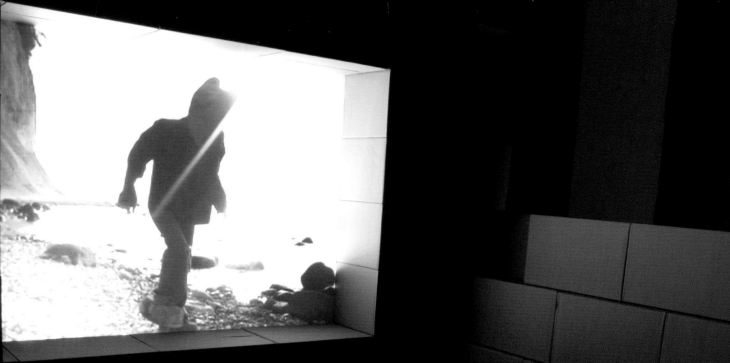

Notre nature est dans le mouveme

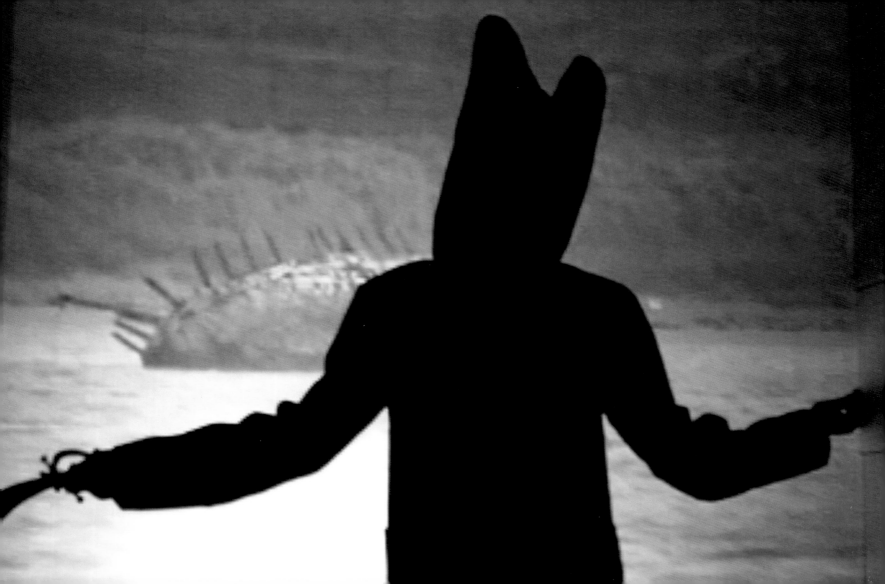

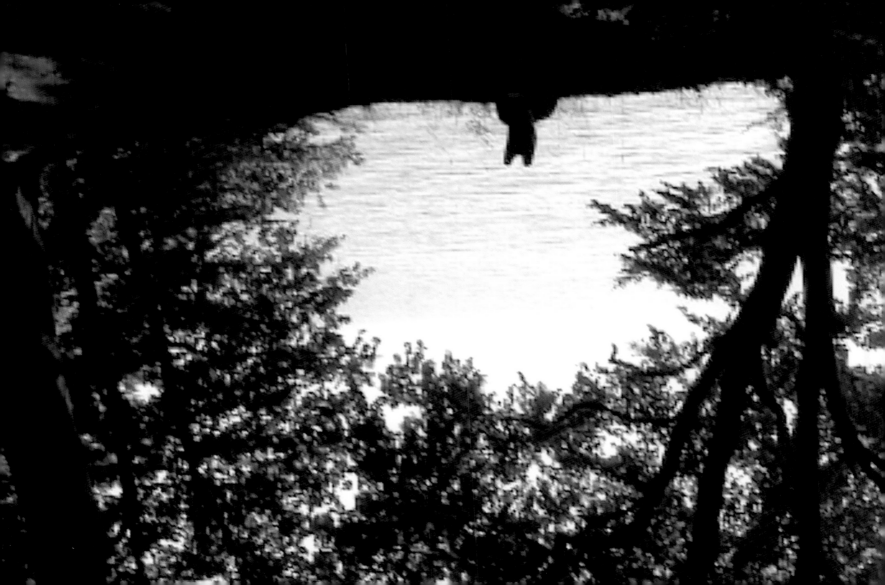

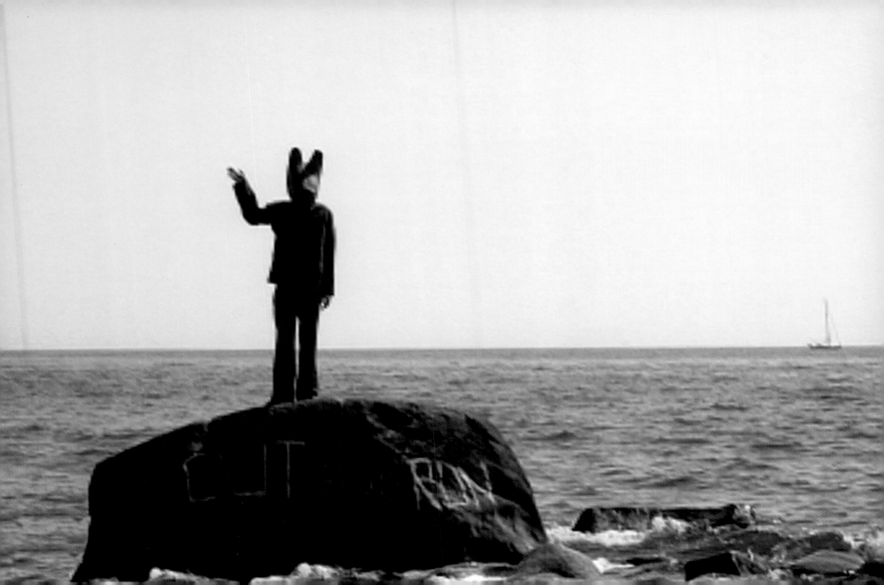

... ABER ALLES DIES IST NICHT ZWECK MEINER REISE

INES WISKEMANN

M it einem Floß aus Balsaholz wurde der Pazifik überquert!"[1] Solche Meldungen der experimentellen Archäologie lassen uns immer wieder staunen. Mit jeder neuen Fahrt nachgebauter Flöße und Schiffe erweitert sich das Wissen um die Grenzen dessen, was historisch möglich war. Wir gewinnen die Einsicht, dass bereits früheste Kulturen lange vor dem Beginn menschlicher Aufzeichnungen Reisen unternahmen, die uns auch heute, nach tausenden Jahren technologischer Entwicklung, noch riskant erscheinen und uns den Respekt vor diesen frühen anonymen Menschheitsleistungen abzollen. Dies gilt umso mehr, als diese Kulturen ihre gesamte Energie, ihre kör- perliche, psychische und intellektuelle Kraft für ihr nacktes Überleben einsetzen mussten. Diese Gedanken führen zu der grundsätzlichen Frage: Was ist es, was die Menschen seit jeher in die Ferne zieht? Was bringt sie dazu, vertraute Grenzen – geografische sowie die des Denkens – zu überschreiten und in Unbekanntes vorzudringen?

Die stärksten Triebfedern frühmenschlicher Mobilität waren meist Notsituationen – Naturkatastrophen, Hungersnöte, Überbevölkerung oder Vertreibung – und die Hoffnung, diese für immer hinter sich lassen zu können. Geleitet von faszinie- renden Erzählungen, Ideen und wundersamen Dingen, die über weitverzweigte Handelswege zu den Menschen gelangten, begaben sie sich auf die Suche nach deren Ursprung und jenen fremden Welten, die aus der Entfernung gesehen nur wie Paradiese unermesslichen Reichtums erscheinen konnten, wo Ordnung und Gerechtigkeit herrschen und wohlwollende Götter die Menschen beschützen. Bereits in der Antike segelten die Phönizier und Griechen jahrhundertelang systematisch die sich vor ihnen erstreckenden Küstenlinien ab. Sie erkundeten die benachbarten Regionen und erschlossen auf ihrer Suche nach sicheren Ankerplätzen, neuen Nahrungsquellen und Bodenschätzen sowie potenziellen Handelspartnern nach und nach den gesamten Mittelmeerraum für sich.

Erst im 15. Jahrhundert gelang es einigen aufstrebenden europäischen Königreichen, mit Hilfe neuer Technologien diese, seit der Antike bestehenden Grenzen zu überwinden. Mit der Erweiterung der Horizonte und des Wissens gingen auch handfeste wirtschaftliche und politische Interessen einher. So perfektionierte der portugiesische Seefahrerstaat seine Vorbereitungen für die geplante Eroberung und Sicherung eines neuen Handelsweges entlang der westafrikanischen Küste nach Indien vor allem mit dem Ziel, das arabische Handelsmonopol zu durchbrechen. Die Idee, den lukrativen Fernen Osten schneller und sicherer zu erreichen, verfolgte auch Christoph Kolumbus, jedoch in die entgegengesetzte Richtung. Ungewollt entdeckte er dabei eine „neue Welt" und löste damit bei den frühen europäischen Seefahrernationen eine regel- rechte Entdecker- und Eroberungswelle aus, die zu einem 500 Jahre andauernden Wettstreit um die lückenlose Eroberung der Welt und deren machtpolitischer Aufteilung führte. Das so genannte „Age of Atlases"[2], das Ende des 15. Jahrhunderts

einsetzte, veränderte nicht nur das bis dahin vorherrschende Weltbild radikal, sondern war auch von dem Interesse getrieben, die noch vorhandenen kartografischen Leerstellen systematisch zu tilgen. Heerscharen von Entdeckern und Abenteurern verließen ihre Heimat. Neben Abenteuerlust und visionären Entdeckerphantasien waren die meisten von ihnen jedoch vor allem von der Gier nach schnellem Reichtum, von Machtgelüsten oder missionarischem Sendungsbewusstsein getrieben. Eurozentristische Überlegenheitsansprüche dienten als Rechtfertigung für die skrupellose Ausbeutung und Unterwerfung der fremden Kulturen, die nicht selten bis zu deren Auslöschung führten. Es sollte bis Mitte des 20. Jahrhunderts dauern, bis diese Kehrseiten neuzeitlichen Abenteurer- und Heldentums eine kritische Aufarbeitung und gesellschaftliche Diskussion fanden.

Im Zuge der Aufklärung und eines rationalen Zeitgeistes, mit dem sich der Wunsch verband, die Welt zu verstehen, änderten sich auch die Motive einiger Entdecker: der von wissenschaftlicher Neugier getriebene Forschungsreisende trat auf den Plan. Unzählige Expeditionsberichte legen Zeugnis davon ab, wie die neu entdeckte Welt vermessen und kartografiert wurde. Jedes Detail wurde systematisch erfasst, es wurde gewogen, sortiert, gezählt, beschrieben und gezeichnet, um es in das eigene Wissens- und Ordnungssystem einzugliedern und es letztlich „objektive" Wirklichkeit werden zu lassen. Alexander von Humboldt spielte als Universalgelehrter dabei eine idealtypische Rolle. Er reiste unabhängig von Herrscheraufträgen, finanzierte seine Expeditionen aus eigener Tasche und überschritt nicht nur Ländergrenzen, sondern auch die der wissenschaftlichen Disziplinen, die im eifersüchtigen Wettstreit gerade begannen, sich als eigenständige Wissenszweige zu etablieren. „So unabhängig, so frohen Sinnes, so regsamen Gemüts hat wohl nie ein Mensch sich jener Zone genähert. Ich werde Pflanzen und Tiere sammeln, die Elastizität, die Wärme, den magnetischen und elektrischen Gehalt der Atmosphäre untersuchen, sie zerlegen, geographische Längen und Breiten bestimmen, Berge messen – aber dies ist nicht Zweck meiner Reise. Mein eigentlicher, einziger Zweck ist, das Zusammen- und Ineinander-Weben aller Naturkräfte zu untersuchen, den Einfluss der toten Natur auf die belebte

Tier- und Pflanzenschöpfung."[3] Im Gegensatz zu den europäischen Entdeckern der frühen Kolonialzeit stand Humboldt mit der Bevölkerung der von ihm besuchten Regionen immer in intensivem Austausch, respektierte als überzeugter Philanthrop deren Lebensweisen und legte großen Wert darauf, dass seine Forschungsergebnisse vor allem auch ihnen zugänglich gemacht wurden.

Die letzten unerforschten Flecken, die Ränder der Erde – wie der Nord- und der Südpol oder die höchsten Bergmassive – konnten erst im 20. Jahrhundert vom Menschen erstmals aufgesucht, in der Sprache der Abenteurer „endgültig bezwungen" werden. Diese entlegendsten Punkte auf unserem Globus, die stets der Inbegriff einer lebensfeindlichen Umwelt waren, stellten für viele Abenteurer und Pioniere die letzte ultimative Herausforderung dar. Zudem verband man mit den Polarregionen lange Zeit die Vorstellung des wahrhaft Unberührten und Geheimnisvollen und bis in die moderne Zeit waren sie von einem Wildwuchs spekulativer Mythen umgeben. So stellte man sich zur Zeit Humboldts beispielsweise die Pole als Löcher vor, durch die das Wasser in die Unterwelt und durch das Erdinnere von einem Pol zum anderen fließt.[4] Ein Bild, das später in der Science-Fiction-Literatur wiederholt aufgegriffen wurde und in Jules Vernes' *Reise zum Mittelpunkt der Erde* eine frühe Popularität fand. Wie schon bei der Eroberung der Kolonialreiche entspann sich auch bei der Entdeckung und Inbesitznahme des Nord- und Südpols ein gnadenloser Wettlauf. Einer seiner berühmtesten Protagonisten war der Nordländer Roald Amundsen, dessen Strategie Lion Feuchtwanger beschrieb: „Ein unermüdlicher Verkünder seiner Taten, wägt und rechnet er genau, um wie viel seine Erfolge größer sind als die der Männer vor ihm, um ihm. Gestützt auf seinen Erfolg bricht er auf zum Nordpol. Ein anderer kommt ihm zuvor. Er, kurz entschlossen, dreht um. Sucht den Südpol. Auch auf diesem Weg ist schon ein anderer. Es beginnt ein schauerlicher Wettlauf. Kalt rechnend setzt der Nordländer seine gesammelten, gut katalogisierten Erfahrungen ein … Er findet einen Fehler, findet den Fehler. Der andere hat Pferde mitgenommen: er baut auf die Zähigkeit und das Fleisch seiner Hunde, die Transportmittel und Nahrung zugleich sind. Der andere, mit seinen Ponys, kommt um: er kehrt siegreich zurück."[5]

Die Aussicht auf Ruhm und Heldentum war nicht nur für Amundsen eine entscheidende Triebfeder. Den eigenen Namen in die Geschichtsbücher eingeschrieben zu sehen und das als Erster in Besitz genommene Land mit den nationalen Insignien der eigenen Nation zu markieren, war für fast alle Entdeckergenerationen eines der großen Ziele – wenn auch nur wenigen bestimmt. Die, die es schafften, bekamen jedoch ihren Platz im historischen Gedächtnis, im Kanon der legendenumrankten Gründer- und Entdeckergestalten, die bis heute den Stoff für Mythen und das Klischeebild strahlenden Heldentums liefern. Die zahllosen Niederlagen und Rückschläge, die den endgültigen Erfolgen vorausgingen, sowie die anonymen Schicksale Verschollener blieben und bleiben dagegen unerwähnt. Sie waren genauso schnell vergessen wie die unzähligen geschickten Hände und das über Jahre angesammelte Wissen vieler Handwerkergenerationen, das vonnöten war, um frühe Expeditionen auszurüsten, die den Naturgewalten widerstehen konnten.

Heute existiert kein Ort mehr, der nicht kartografisch verzeichnet ist. Die letzten weißen Flecken sind vom Satelliten aus vermessen und fotografiert. Weltweite Datenautobahnen, ein erdumspannendes Netz bezahlbarer Flugverbindungen und die in den Massenmedien simulierten Welten erwecken in uns den Eindruck, in der gesamten Welt zuhause zu sein, sie zumindest potenziell zu kennen. Mit der allzeitigen Verfügbarkeit hat sich auch die Erlebnisstruktur entscheidend verändert. „Die Abenteuer, die früher notwendig waren, um zu den Polen, in den Dschungel oder auf das Dach der Welt zu kommen, die notwendig waren, um die Ozeane zu überqueren, sind heute keine mehr. Seit Neckermann Abenteuerreisen anbietet, habe ich das Wort Abenteuer aus meinem Wortschatz gestrichen. Die allermeisten Abenteuer, die Ihnen heute im Fernsehen oder auch im Vortrag angeboten werden, sind produzierte Shows, gemacht für Konsumenten. Wie im Freizeitpark werden Als-Ob-Gefahrenräume betreten für den Kick. Produziert für eine abenteuerhungrige Menschheit, die Abenteuer zwar gern vorgeführt bekommt, aber selbst nicht den Mut hat, in die Wildnis hinauszugehen."[6]

Reinhold Messner gesteht der modernen Welt wenigstens noch zu, dass es in ihr eine Wildnis gibt. Als Nachfolger Humboldts waren auch die Ethnologen auf der Suche nach den letzten von der Moderne verschonten „natürlichen Kulturen" dieser Wildnis. Der Erstkontakt mit ihnen wurde gefeiert wie vormals die Erstbesteigung eines Achttausenders oder wie die erste Kontinentaldurchquerung. Ende des letzten Jahrhunderts mussten sie sich dann eingestehen, dass jede Entdeckung immer auch Zerstörung bedeutet, dass nur das Unentdeckte seine Ursprünglichkeit bewahren kann und dass ihre Suche danach aus ihrem Überdruss an der eigenen Kultur herrührte. Und doch wirken immer noch die alten romantisch verklärten Mythen und noch immer besteht die Sehnsucht nach dem Aufbruch, der in der globalisierten Welt schwindender Entfernungen und Unterschiede kaum noch möglich ist. Die Suche nach fremden Welten ist letztendlich immer auch die Suche nach dem, was wir in uns selbst auf dem Weg in die Moderne verloren haben.

1 Im Osloer Kon-Tiki-Museum ist das Balsafloß *Kontiki* zu bewundern, mit dem der kürzlich verstorbene norwegische Ethnologe und Erforscher ozeanischer Kulturen Thor Heyerdal den Pazifik überquerte, um zu beweisen, dass die Osterinseln von Amerika aus bevölkert worden sein könnten. Hier ist auch das Papyrus-Floß *Ra* ausgestellt, mit dem Heyerdal von Marokko aus die Karibik befuhr, um auf die Möglichkeit eines frühen transatlantischen Kulturaustausches hinzuweisen.

2 Karl Schlögel, *Kartenlesen oder: Die Wiederkehr des Raumes*, Zürich 2003, S. 22.

3 Alexander von Humboldt an David Friedländer, Madrid 11. April 1799. In: *Die Jugendbriefe Alexander von Humboldts 1887–1799*. Hg: Ilse Jahn und Fritz G. Lange, Berlin 1973, S. 657–658.

4 Vgl. Eric Dyring, *Mythen*. In: Kat. *Arktis - Antarktis*, Kunst- und Ausstellungshalle der Bundesrepublik Deutschland, Bonn 1997, S. 136–138, S. 136.

5 Lion Feuchtwanger, *Erfolg*, Frankfurt/M. 1988, S. 665–666.

6 Reinhold Messner, Einführungsvortrag zur Eröffnung der Ausstellung *Desert & Transit*, Museum der bildenden Künste Leipzig 2001.

... BUT ALL THIS IS NOT THE PURPOSE OF MY JOURNEY

The Pacific was crossed on a balsa wood float!"[1] Such news items from experimental archaeology always astound us. Every new journey in reconstructed floats and boats widens our knowledge of what was historically possible at the boundaries. We gain the insight that the earliest cultures, long before the beginning of human records, undertook journeys that, after thousands of years of technological development, still appear risky to us today, and win our respect for those early anonymous human accomplishments. This applies all the more so because these cultures had to commit all their energy, their physical, psychic and intellectual strengths, to simply surviving. These thoughts lead to the fundamental question: what is it that mankind has always seen in the distance? What makes it want to break through established boundaries – both geographical and mental – and push on in to the unknown?

The strongest motivations for early human mobility were emergency situations; natural catastrophes, famine, overpopulation or expulsion, and the hope that they could leave these behind them forever. Led by fascinating stories, ideas and wonderful objects that came to them by way of widely branching world trade routes, they set off in search of their origins. Each strange world appeared, from a distance, to be a paradise of inestimable riches, where order and justice reigned, and benevolent gods protected men. In antiquity, the Phoenicians and Greeks had been systematically sailing the coastlines stretching before them for hundreds of years. They explored neighbouring regions and widened their search for secure anchorage, new sources of food and prospects, and potential new trading partners throughout the Mediterranean region.

It was not until the 15th century that some aspiring European countries, with the help of new technologies, overcame the boundaries that had existed since antiquity. The expansion of horizons and knowledge was accompanied by strong economic and political interests. Thus the Portuguese sea-faring country perfected preparations for its planned conquest and safeguarding of a new trade route along the west coast of Africa to India, with the prime aim of breaking the Arab trading monopoly. Christopher Columbus pursued the idea of reaching the lucrative Far East faster and more securely, although in the opposite direction. In doing so, he unintentionally discovered a 'New World', which thereby set in motion a regular wave of discovery and conquest from the early European nations that led to 500 years of continuous rivalry to conquer the world and divide its political powers. The so-called 'Age of Atlases',[2] which began at the end of the 15th century, did not only radically alter the prevailing world picture, but also, driven by these interests, systematically filled in the still existing cartographic blanks. Hordes of discoverers and adventurers left their homelands. Alongside the lust for adventure and visionary fantasies of discovery, most of them were driven, above all, by the greed for quick riches, the lust for power or missionary zeal. Eurocentric claims to dominance served to justify the unscrupulous exploitation and subjugation of foreign cultures which not infrequently led to their complete obliteration. It would take until the middle of the 20th century before these new age adventure and heroism annihilations came under social discussion and critical revision.

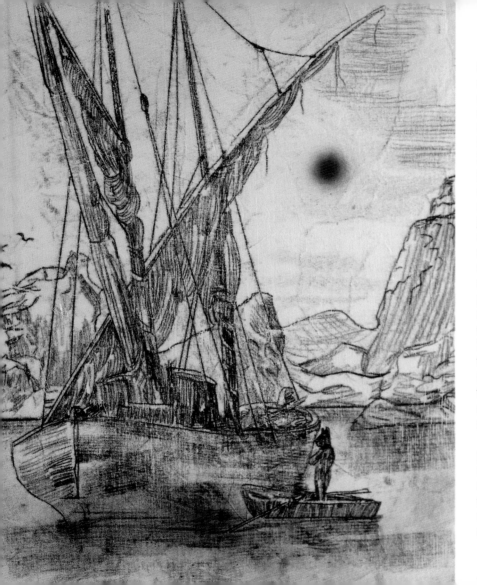

In the course of clarification and a rational zeitgeist, in which the desire to understand the world played its part, the motives of some discoverers changed: the scientifically curious travelling researcher came up with a plan. Countless expedition articles bore evidence of how the newly discovered world was measured and cartographed. Every detail was recorded, weighed, sorted, counted, described and drawn, in order to fit it in to their own scientific and ordering system and, finally, to establish it as 'objective' reality. Alexander von Humboldt, as a universal scholar, played a typically ideal role. He travelled independently of monarchical contracts, financed his expeditions out of his own pocket, and crossed over not only land borders but also the scientific disciplines which, in jealous rivalry, had just begun to establish themselves as independent branches of knowledge. "No-one has ever approached each zone so independently, so cheerfully, so temperamentally attentive. I will collect plants and animals, research the warmth, elasticity, magnetic and electrical contents of the atmosphere; disassemble them, confirm geographical lengths and breadths, measure mountains — but all this is not the purpose of my journey. My actual, only purpose is to investigate the weaving together and intertwining of all the forces of Nature, the influence of dead Nature on living animal and plant creations".[3] Unlike the European discoverers of earlier colonial times, Humboldt always engaged in intensive exchanges with the population of the countries he visited. As a convinced philanthropist, he respected their ways of living and placed great value on his research experiences also being made available, above all, to them.

Not until the 20th century could humans first search the last unexplored spots, the edges of the Earth — such as the North and South Poles or the highest mountain ranges — which were, in the language of the adventurer, 'finally defeated'. These outlying points on our globe, that were always the embodiment of a life threatening environment, presented for many adventurers and pioneers the ultimate challenge. In addition, the Polar Regions were long associated in the imagination with

the veritably untouched and secret, and until modern times were surrounded by wildly growing speculative myths. For example, in Humboldt's time, the poles were imagined as holes through which water flowed, via the underworld and inner earth, from one pole to the other.[4] This image was later taken up in science fiction literature and gained early popularity in Jules Verne's *Journey to the Centre of the Earth*. As in the conquest of the colonial kingdoms, the discovery and occupation of the North and South Poles released a merciless race. One of its most famous protagonists was the northerner, Roald Amundsen, whose strategy was described by Lion Feuchtwanger thus, "an indefatigable herald of his deeds, he weighs and calculates exactly how much greater his successes are to those of the men before and around him. Confident of his success he breaks through to the North Pole. Someone is there before him. He, quickly resolved, turns around. Seeks the South Pole. Someone else is also on this path. A ferocious foot race begins. Calculating coldly, the northerner deploys his collected, well-organised experiences ... He finds a mistake, finds the mistake. The other man had taken horses with him: he relies on the tenacity and flesh of his dogs, which are his transport and food in one. The other, with his ponies, perishes: he returns victorious."[5]

The prospect of fame and heroism was the driving force not only for Amundsen. To see one's name written in the history books as the first in possession of occupied land, to mark it with the national insignia of one's own country, was for nearly every generation of discoverers the greatest aim – even when attained by only a few. Those that succeeded, however, received their place in historical memory, in the canon of the legend-entwined founders and discoverers that still, today, provides the material for myths and the clichéd image of the shining hero. The numberless discomforts and setbacks that preceded the final

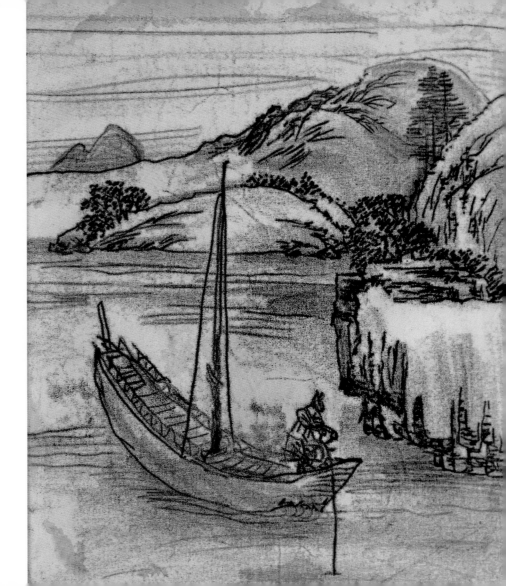

successes, as well as the anonymous fates of those who disappeared without trace, remained and remain unmentioned. They were just as quickly forgotten as the countless gifted hands and the knowledge, accumulated by many generations of craftsmen, which were necessary to equip the early expeditions, thus enabling them to withstand the forces of nature.

Today no place exists that has not been cartographically drawn. The last white spots are measured and photographed by satellite. Worldwide data highways, a world encircling network of affordable flight connections, and the simulated worlds of the mass media suggest to us that we are at home in the whole world, or at least have the potential to know it. With its continuous availability, the structure of experience has also crucially changed. "The adventures that were earlier necessary to reach the Poles, the jungle or the roof of the world, that were necessary to cross the oceans, are no more. Now that Neckermann offers adventure trips, I have crossed the word adventure out of my vocabulary. Most adventures that are offered today on television or in lectures are constructed shows, made for consumers. As in an amusement park, simulated dangerous spaces are entered for kicks. They are made for an adventure-hungry public which likes to see demonstrations of adventure but does not, itself, have the courage to venture into the wilderness."[6]

Reinhold Messner, at least, admits that a wilderness still exists in the modern world. As followers of Humboldt, ethnologists were also seeking the last of the 'natural cultures' in this wilderness spared by the modern. The first contact with them was as celebrated as the first eight thousand ascent or the first continental crossing of earlier times. At the end of the last century they had to admit that each discovery was also always a destruction, that only the undiscovered can preserve its primitiveness, and that this search stemmed from the tedium they felt with their own culture. And yet the old romantically transfigured myths still have an effect, and the longing to break out still exists, but is virtually impossible in this globalised world of dwindling distances and differences. The search for strange worlds is finally the search for what we have lost in ourselves on the path to the modern.

1 The admirable balsa wood float, *Kontiki*, is in the Kon-Tiki-Museum in Oslo. It was used by the recently deceased Norwegian ethnologist and researcher of oceanic cultures, Thor Heyerdal, to cross the Pacific to prove that the Easter Islands could have been populated from America. The museum also contains the papyrus float, *Ra*, with which Heyerdal travelled from Morocco to the Caribbean to suggest the possibility of an early transatlantic cultural exchange.

2 Karl Schlögel, *Kartenlesen oder: Die Wiederkehr des Raumes*, Zürich 2003, p. 22.

3 Alexander von Humboldt to David Friedländer, Madrid 11. April 1799. In: *Die Jugendbriefe Alexander von Humboldts 1887–1799*. pub: Ilse Jahn and Fritz G. Lange, Berlin 1973, pp. 657–658.

4 Cf. Eric Dyring, *Mythen*. In: cat. *Arktis – Antarktis*, Kunst- und Ausstellungshalle der Bundesrepublik Deutschland, Bonn 1997, pp. 136–138, p. 136.

5 Lion Feuchtwanger, *Erfolg*, Frankfurt/M. 1988, pp. 665–666.

6 Reinhold Messner, introductory lecture to the exhibition, *Desert & Transit*, Museum der bildenden Künste Leipzig 2001.

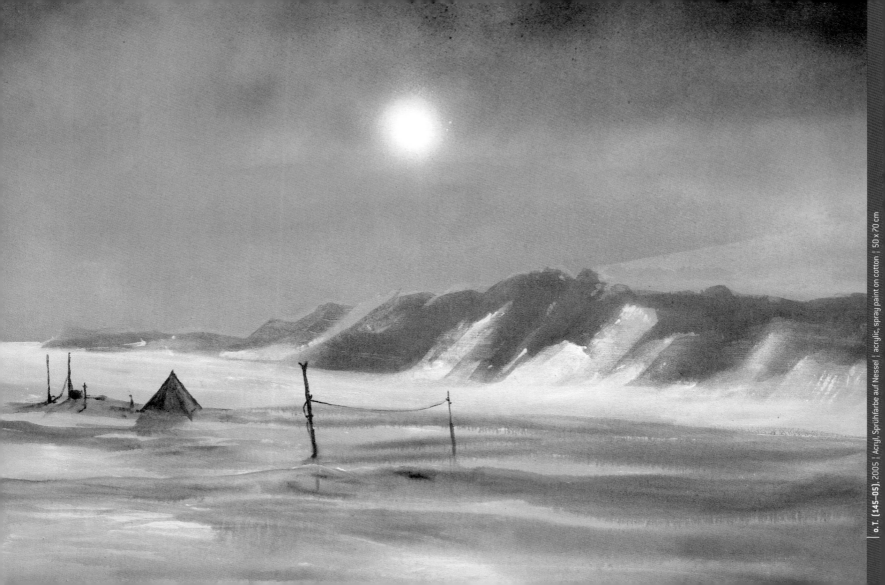

o. T. (145–05), 2005 | Acryl, Sprühfarbe auf Nessel | acrylic, spray paint on cotton | 50 x 70 cm

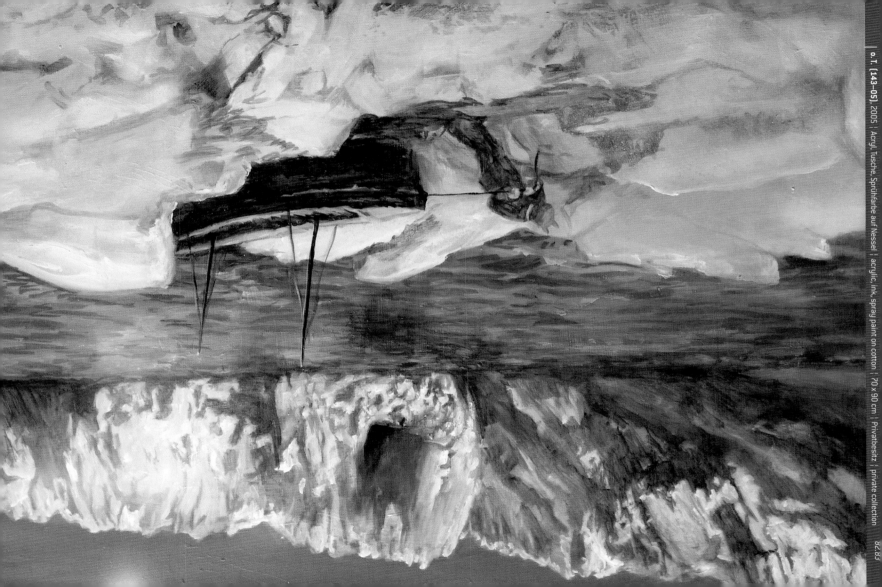

o.T. (143–05), 2005 | Acryl, Tusche, Sprühfarbe auf Nessel | acrylic, ink, spray paint on cotton | 70 x 90 cm | Privatbesitz | private collection

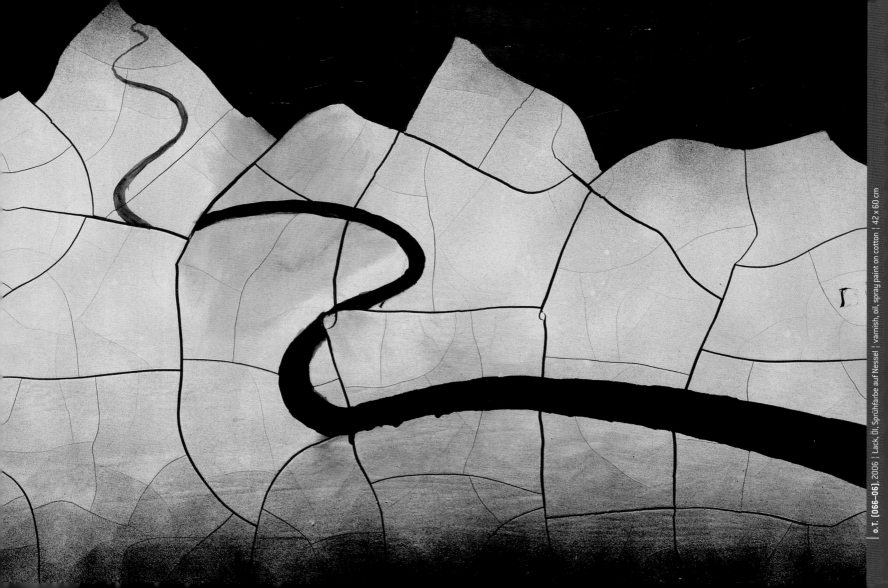

o. T. [066–06], 2006 | Lack, Öl, Sprühfarbe auf Nessel | varnish, oil, spray paint on cotton | 42 x 60 cm

| o. T. (084–06) | 2006 | Lack, Öl, Sprühfarbe auf Nessel | varnish, oil, spray paint on cotton | 50 x 65 cm

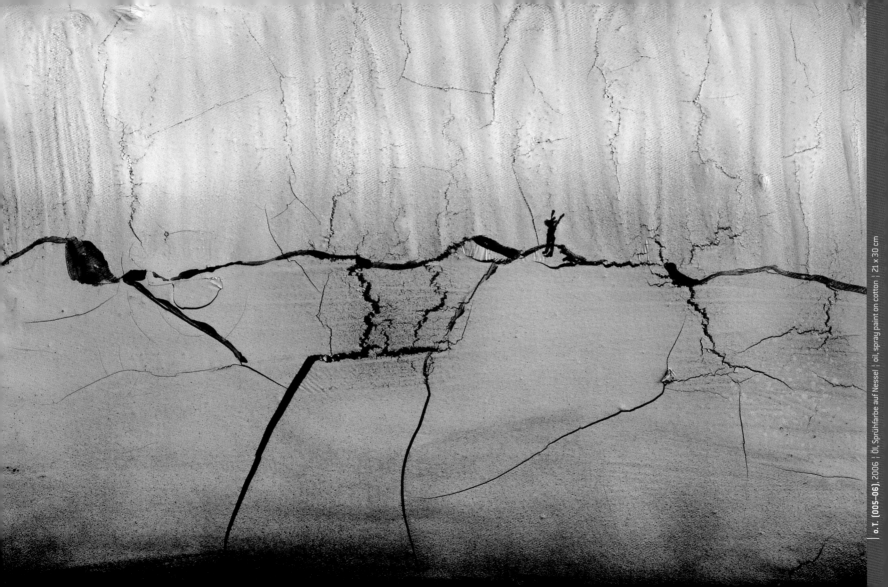

| o. T. (005–06), 2006 ¦ Öl, Sprühfarbe auf Nessel ¦ oil, spray paint on cotton ¦ 21 x 30 cm

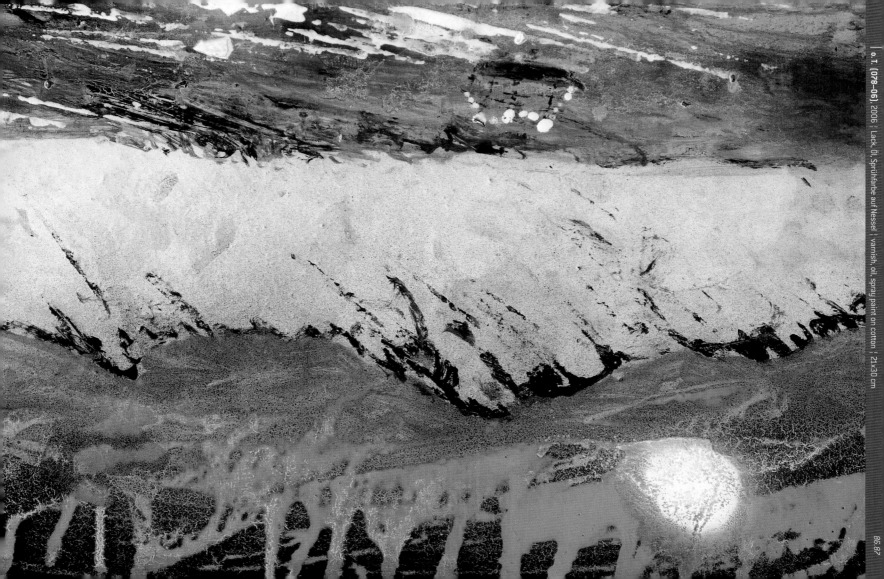

o.T. (078-06) 2006 | Lack, Öl, Sprühfarbe auf Nessel | varnish, oil, spray paint on cotton | 21x30 cm

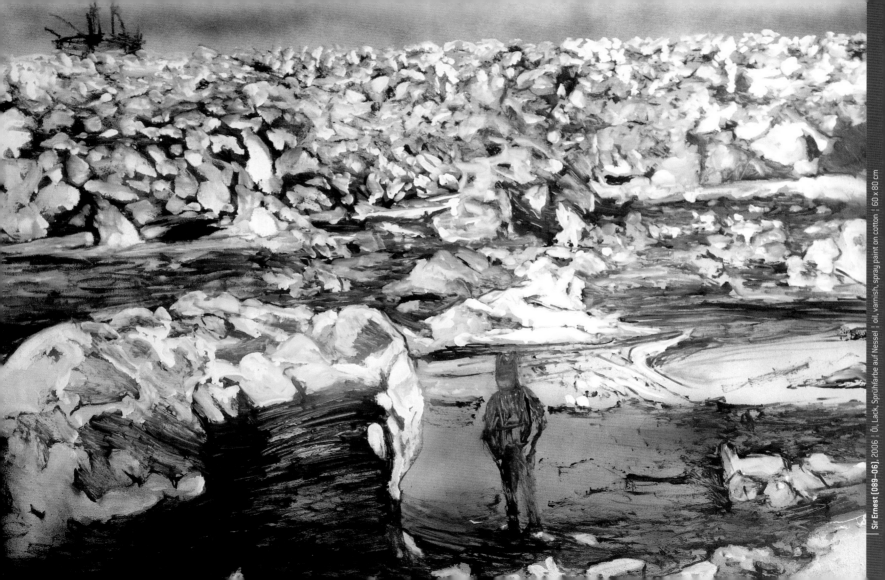

Sir Ernest (089–06), 2006 | Öl, Lack, Sprühfarbe auf Nessel | oil, varnish, spray paint on cotton | 60 x 80 cm

o. T. (Z-014), 2005 ¦ Kohle, Tusche auf Karton ¦ charcoal, ink on cardboard ¦ 22 x 31 cm

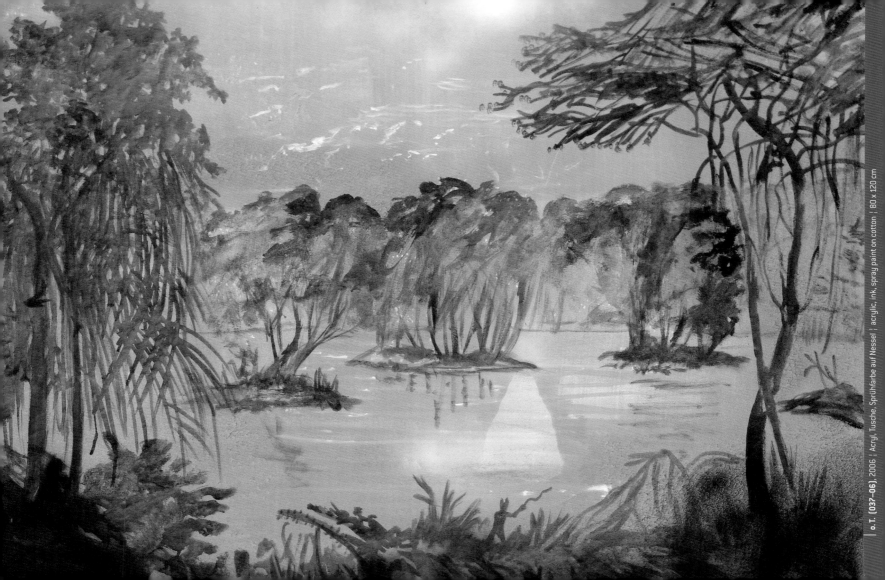

o. T. (037–06), 2006 | Acryl, Tusche, Sprühfarbe auf Nessel | acrylic, ink, spray paint on cotton | 80 x 120 cm

o. T. (139–05), 2005 ¦ Acryl, Tusche, Sprühfarbe auf Nessel ¦ acrylic, ink, spray paint on cotton ¦ 42 x 60 cm

JULIA OSCHATZ

Geboren ¦ born 1970 in Darmstadt

1989–1993	Hochschule für Gestaltung Offenbach/M.
1993–1994	Städelschule, Frankfurt/M.
1994–1995	Auslandsaufenthalt ¦ residency abroad in New Zealand
1995–1998	Hochschule für Gestaltung, Offenbach; Diplom
1998–1999	Erasmus Program – Printmaking, Art & Research, Myndlistaskola, Reykjavik
1999	Ecole des Beaux Arts, Bourges
1999–2000	Listaskola, Reykjavik; Master of Arts

Lebt und arbeitet ¦ lives and works in Berlin

EINZELAUSSTELLUNGEN ¦ SOLO EXHIBITIONS

2006	**Cut and Run**, Kunstmuseum Mülheim an der Ruhr in der Alten Post
	Vager Vagabund, Städtische Galerie, Wolfsburg
	Erehwon, Neuer Kunstverein, Gießen
2005	**Paralysed Paradise III**, Leslie Tonkonow Artworks + Projects, New York
	Paralysed Paradise II, Kunsthalle Willingshausen
	Populated Solitudes, Galerie Anita Beckers, Frankfurt/M.
2004	**Paralysed Paradise**, Galerie Anita Beckers, Frankfurt/M.
2003	**Locus Solus**, IacANDona, Wien
2001	**Poor Old Robinson Crusoe, I Wonder How You Could Do So**, dont-miss, Frankfurt/M.
2000	**Private Pirate**, vier5, Frankfurt/M.

GRUPPENAUSSTELLUNGEN ¦ GROUP EXHIBITIONS

2006	**Landscapes**, Upstairs, Berlin
	Der Esel ist tot, mit Heather Allen, Galerie Heimspiel, Frankfurt/M.
	Now, Voyager, Islip Art Museum, East Islip, New York
2005	**Imaginäre Realitäten**, art agents gallery, Hamburg
	Pathetischer Betrug, Art Frankfurt
	Nicht mit Steinen werfen, Galerie Anita Beckers, Frankfurt/M.
	Off-Loop, Screening, Barcelona
2004	**9 Unterscheidungen zur Zeichnung**, Kunstverein Aschaffenburg
	Heimspiel, Galerie Heimspiel, Frankfurt/M.
2003	**Mutual Fields**, Galerie 5020, Salzburg
2001	**Forrest**, Gula Husid, Reykjavik
2000	**Display**, Commerzbank, Frankfurt/M.
	No Site Specific, Transit Gallery, London
	Please, Please Someone Kill Me Soon, Chateau d'eau, Bourges
	Festival junger Talente, Messe Offenbach/M.

THEATER PROJEKTE | THEATRE STAGE ANIMATIONS

2006	**Alice im Wunderland** Computeranimation, Neues Theater Halle
	Fasten Seat Belts, Computeranimation, Schauspielhaus Bochum
2005	**Der Test**, Computeranimation, Nationaltheater Mannheim
2003	**Die Vögel**, Computeranimation, Deutsches Theater Berlin
2002	**Der Sturm**, Bühnenbild and Computeranimation, Puppentheater Halle / Bühnen der Stadt Köln
2001	**Reineke Fuchs**, Computeranimation, TAT, Frankfurt/M.

STIPENDIEN UND PREISE | SCHOLARSHIPS AND AWARDS

2006	Künstlerstipendium, Quelle, Sylt
2005	Künstlerstipendium Willingshausen
2000–2001	Arbeitsstipendium der Hessischen Kulturstiftung
1998–1999	Erasmus Stipendium
1998	Erster Preis der Johannes-Moosbach-Stiftung
1996–1998	Johannes-Moosbach-Stiftung

PUBLIKATIONEN | PUBLICATIONS

Kataloge | Catalogues

Julia Oschatz. Paralysed Paradise, Kunsthalle Willingshausen 2005.
Ludwig Seyfarth, Nina Koidl (Hg.), *Pathetischer Betrug. Romantische Atmosphären und Aggregatzustände*, Köln 2005.
9 Unterscheidungen zur Zeichnung, Neuer Kunstverein Aschaffenburg 2004.
Festival junger Talente, Hochschule für Gestaltung Offenbach/M. 2000.

Zeitungsartikel | Reviews

Christoph Schütte, *Einmal um die ganze Welt*, FAZ, 01. 03. 2006.
Roberta Smith, *Julia Oschatz – Paralysed Paradise III*, Art in Review, New York Times, 18. 11. 2005.
Emily Weiner, *Julia Oschatz – Paralysed Paradise III*, Time out, New York, 11. 2005.
Stefan Löwer, *Ein Paradies, das keins ist*, Schwalm-Eder, 14. 06. 2005.
Pathetischer Betrug – Romantische Atmosphären und Aggregatzustände, FAZ, 24. 04. 2005.

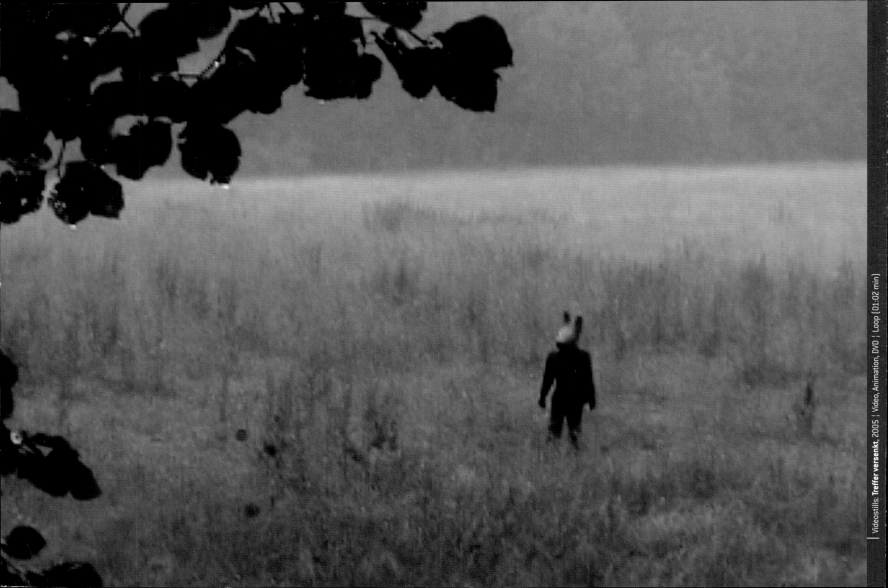

Videostills: **Treffer versenkt**, 2005 ¦ Video, Animation, DVD ¦ Loop [01:02 min]

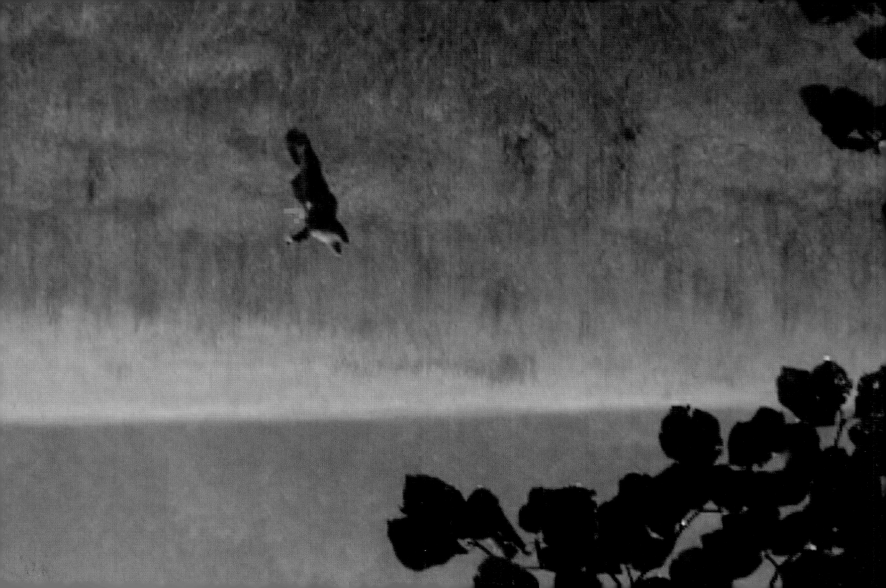

IMPRESSUM ¦ COLOPHON

Dieser Katalog erscheint anlässlich der Ausstellung ¦
This catalogue is published in conjunction with the
exhibition

JULIA OSCHATZ – CUT AND RUN
Kunstmuseum Mülheim an der Ruhr in der Alten Post
11. 8 – 1. 10. 2006

AUSSTELLUNG ¦ EXHIBITION

Kunstmuseum Mülheim an der Ruhr in der Alten Post
Viktoriaplatz 1
45468 Mülheim an der Ruhr
Deutschland/Germany
Tel.: +49 (0) 2 08/4 55 41´38
Fax: +49 (0) 2 08/4 55 41 34
kunstmuseum@stadt-mh.de
www.kunstmuseum-mh.de
www.kulturbetrieb.de

Direktorin ¦ Director
Beate Ermacora

Ausstellungskonzept ¦ Exhibition concept
Julia Oschatz, Beate Ermacora

Koordination ¦ Coordination
Ines Wiskemann

Sekretariat ¦ Office
Elke Morain, Sandra Vella

Verwaltung ¦ Administration
Lothar Kronenberg

Ausstellungstechnik ¦ Technical Support
Klaus Hajek, Heiner Riemer

Kunstvermittlung ¦ Art education
Gerhard Ribbrock

Leihgeber ¦ Lenders
Galerie Anita Beckers, Frankfurt/M.
Sammlung Kölsch, Bielefeld
C. Pasko, Remscheid
The Strack Collection

KATALOG ¦ CATALOGUE

Herausgeber ¦ Editor
Beate Ermacora

Redaktion ¦ Editing
Beate Ermacora, Ines Wiskemann

Übersetzung ¦ Translation
Heather Allen

Gestaltung ¦ Design
Harald Richter

Druck ¦ Printing
Busch Druckerei

US Distribution
D. A. P. Distributed Art Publishers Inc.,
New York.

Printed and published by
Kerber Verlag Bielefeld/Leipzig
Tel.: +48 (0) 5 21/9 50 08 10
Fax: +49 (0) 5 21/9 50 08 88
info@kerberverlag.com
www.kerberverlag.com

© 2006
Künstlerin, Autoren ¦ Artist, authors ¦ Kerber Verlag,
Kunstmuseum Mülheim an der Ruhr

Werke wenn nicht anders angegeben alle ¦
Works unless otherwise stated all
courtesy Galerie Anita Beckers, Frankfurt/M.

ISBN
3-86678-023-0

Printed in Germany

Dank an ¦ Thanks to
Anita Beckers, Gregor Brodnicki, Peter Flach, Clemens
Goldbach, Till Hergenhahn, Tasja Langenbach

**Mit freundlicher Unterstützung von ¦
Kindly supported by**

Versichert über

Artscope